紮染技法與風格全書

學會紮、染、浸
在自家廚房就能創造出迷人多變的色彩與圖案

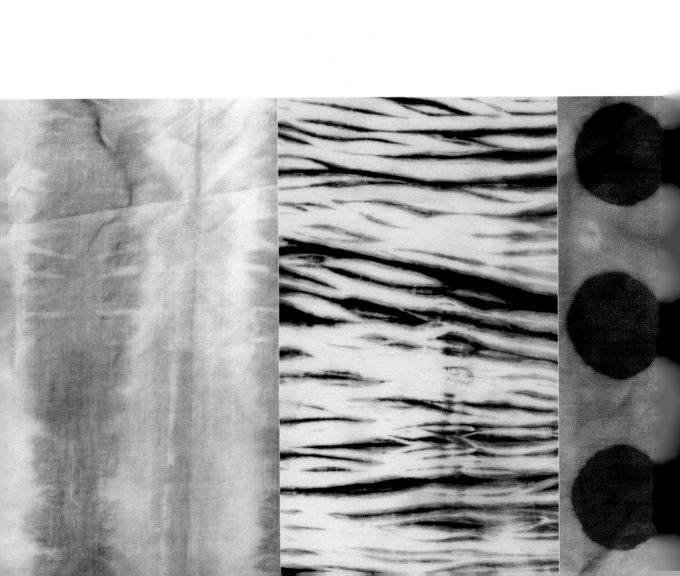

紮染技法與風格全書

著 佩帕·馬丁（Pepa Martin）
凱倫·戴維斯（Karen Davis）

譯 曾雅瑜

積木文化

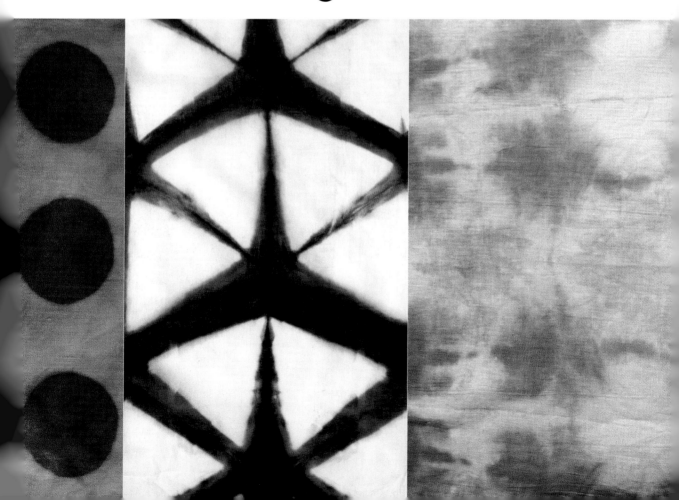

國家圖書館出版品預行編目（CIP）資料

紮染技法與風格全書：學會紮、染、浸，在
自家廚房就能創造出迷人多變的色彩與圖案
/ Pepa Martin, Karen Davis 作；曾雅瑜譯．--
初版．-- 臺北市：積木文化出版：家庭傳媒
城邦分公司發行, 2019.01
　　面；　公分
: fashion and lifestyle projects to hand dye in
your own kitchen
ISBN 978-986-459-169-5(平裝)

1. 印染 2. 手工藝

966.6　　　　　　　　　　　107023233

VG0081
紮染技法與風格全書
學會紮、染、浸，在自家廚房就能
創造出迷人多變的色彩與圖案

原　書　名　Tie Dip Dye
作　　　者　佩帕‧馬丁（Pepa Martin）& 凱倫‧戴維斯（Karen Davis）
譯　　　者　曾雅瑜
審　　　訂　洪閔慧
特 約 編 輯　葉益青

總 編 輯　王秀婷
責 任 編 輯　張倚禎
版　　　權　向艷宇、張成慧
行 銷 業 務　黃明雪

發 行 人　涂玉雲
出　　　版　積木文化
　　　　　　104 台北市民生東路二段 141 號 5 樓
　　　　　　電話：(02) 2500-7696 | 傳真：(02) 2500-1953
　　　　　　官方部落格：www.cubepress.com.tw
　　　　　　讀者服務信箱：service_cube@hmg.com.tw
發　　　行　英屬蓋曼群島商家庭傳媒股份有限公司城邦分公司
　　　　　　台北市民生東路二段 141 號 11 樓
　　　　　　讀者服務專線：(02) 25007718-9
　　　　　　24 小時傳真專線：(02) 25001990-1
　　　　　　服務時間：週一至週五 09:30-12:00、13:30-17:00
　　　　　　郵撥：19863813 | 戶名：書蟲股份有限公司
　　　　　　網站：城邦讀書花園 | 網址：www.cite.com.tw
香港發行所　城邦（香港）出版集團有限公司
　　　　　　香港灣仔駱克道 193 號東超商業中心 1 樓
　　　　　　電話：+852-25086231
　　　　　　傳真：+852-25789337
　　　　　　電子信箱：hkcite@biznetvigator.com
馬新發行所　城邦（馬新）出版集團 Cite (M) Sdn Bhd
　　　　　　41, Jalan Radin Anum, Bandar Baru Sri Petaling,
　　　　　　57000 Kuala Lumpur, Malaysia.
　　　　　　電話：(603) 90578822 | 傳真：(603) 90576622
　　　　　　電子信箱：cite@cite.com.my

美 術 設 計　陳品蓉
製 版 印 刷　中原造像股份有限公司

First published in the UK and USA in 2015

Pepa Martin and Karen Davis have a asserted their right to be identified as authors
of this work in accordance with the Copyright, Designs and Patents Act, 1988.

2019 年 1 月 21 日 初版一刷　　　　　　　　Printed in Taiwan.
售　　價　480 元
I S B N　978-986-459-169-5

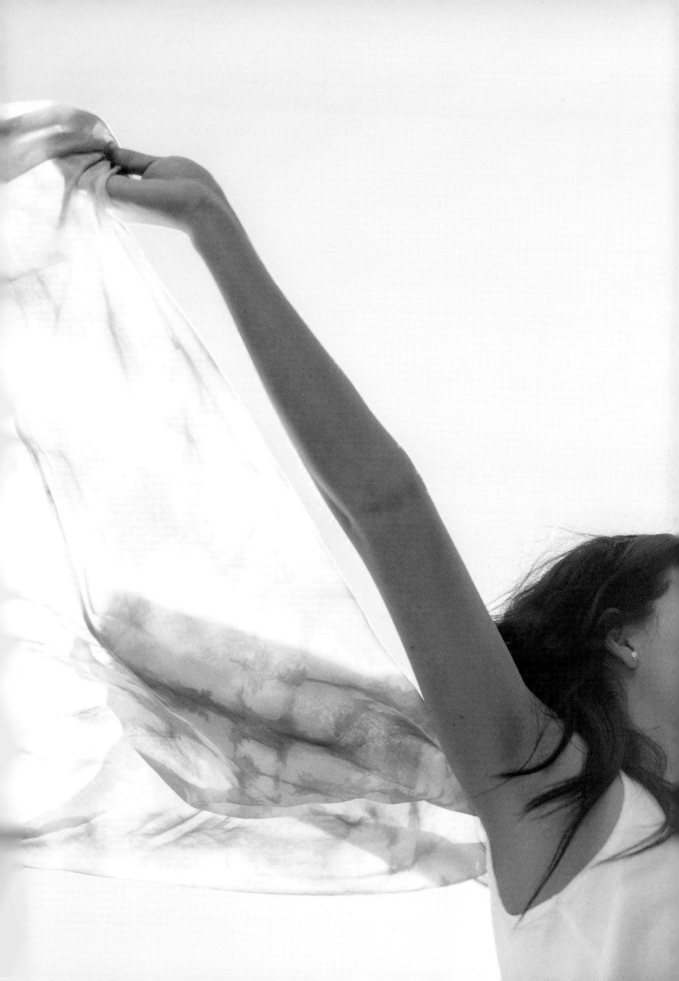

目　錄

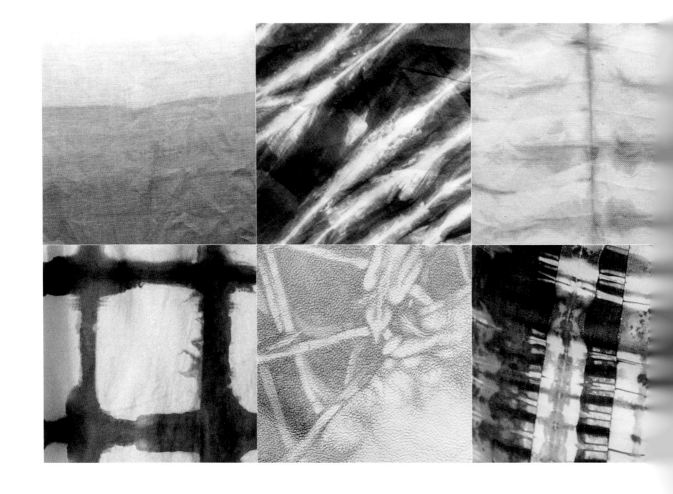

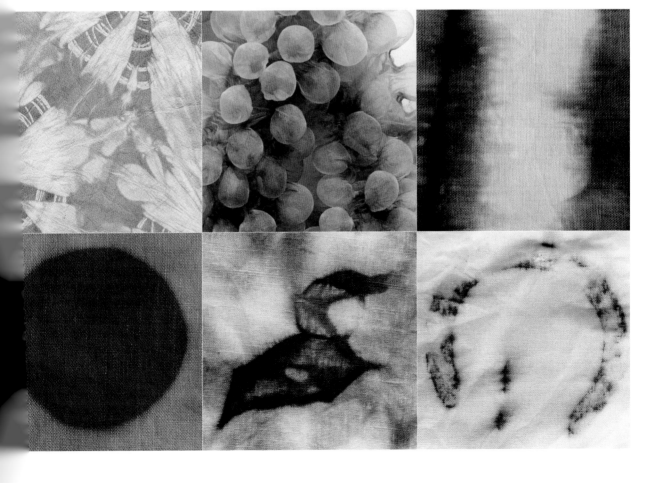

關於本書

本書收錄 12 種染布技法，每種染法搭配 3 種變化來展現花樣多端的染布世界。大家可以混搭不同技法、染料和摺法來創造獨特又美麗的手作品。此外，不管是嵐染手提袋還是浸染夏日連身裙，每種染法都有示範作品提供大家參考試做。

本書一開始的章節介紹主要工具和素材、紋樣置入設計和色彩運用，皆有助讀者完整了解染布的過程。

開始動手

本章旨在正確教授讀者如何準備正確的工具和素材，以便獲得染色過程的最佳效果，也會詳細介紹全書使用的關鍵性染料配方。

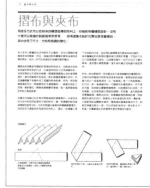

打摺圖

以清楚圖解示範本書中提及的摺法。

簡介與工具

包含技法概念簡介與所需工具和設備清單。

步驟順序

簡明的步驟有助讀者在家即可依循操作。彩色圖片則展現了製作過程中每個階段應呈現的效果。

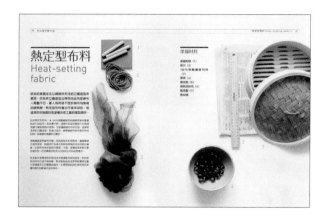

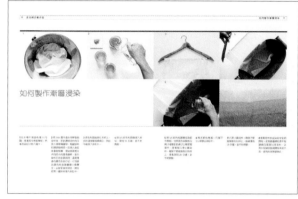

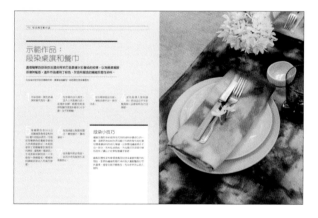

色彩與紋樣變化

每種染法皆涵蓋 3 種示範作品，以啟發變化色彩與紋樣的靈感，這些變化可透過微調主要步驟而達到效果。

示範作品

循序清楚的文字說明，能讓讀者打造屬於自己或居家的美麗物件，邊框中的小技巧有助於達到最好的創作效果。

健康與安全資訊

很重要的一點是，請務必注意操作在絞染過程中使用的刺激性化學物和染料，以下是健康與安全規範：

- 工作環境必須通風良好。
- 切勿吸入任何染料粉或化學蒸氣。染布全程都要戴上紙口罩；拔染時，你可能想戴上防毒口罩；最好能在室外進行漂白作業。
- 不要太靠近煮沸的鍋具，並全程戴上橡膠手套和穿圍裙來保護皮膚。
- 手邊備好濕毛巾，以便迅速擦掉不小心濺出的部份。

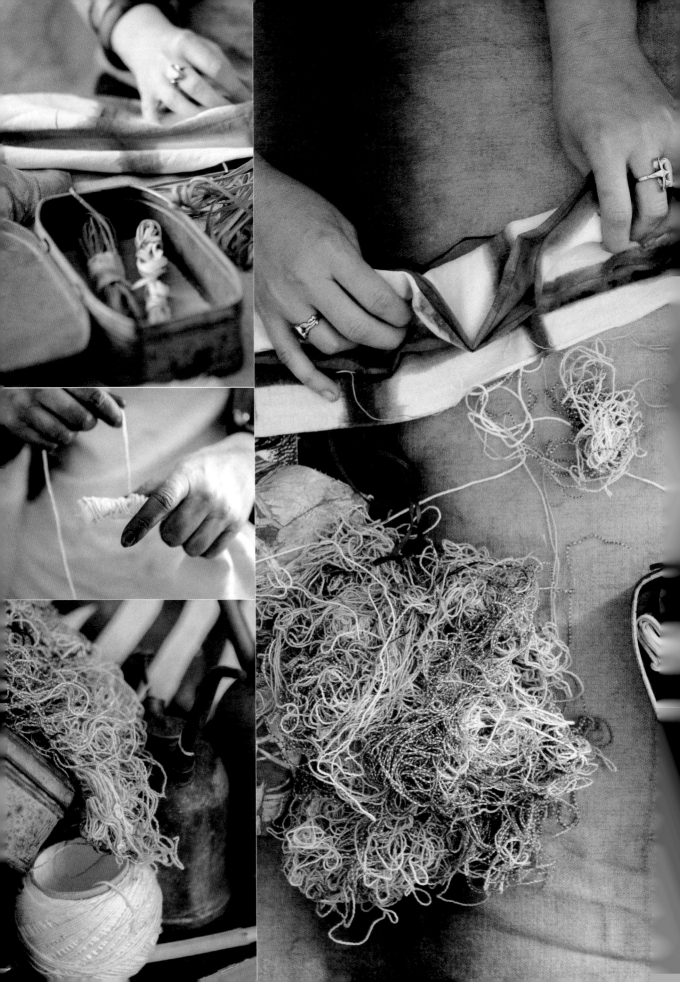

這一切都始於一塊布和創作慾望：說到紮染，其可能性是無上限的。出錯的機會很小，發揮的空間卻很大——套用基礎摺法，單方向摺疊的結果只有一種；但換了另一個方向摺疊產生的結果卻截然不同，無論如何，總是有嶄新的摺法和布料等著大家去試玩。拆開自己的紮染、浸染和手染的創作成果，就如同聖誕節拆禮物般令人既興奮又期待。

為何我們熱愛紮染

我們的絞染和紮染之旅於八年前啓程。我們致力於簡化傳統染法、設計超大尺寸的物品、變換化學物、實驗布料，以及沈浸在不完美的美感之中。

對染布的熱愛，引導我們創作出超乎極限的作品。從來沒想過在瘋狂的夢想中，我們會用浸染打造出實物大小的熱氣球，或在馬里布衝浪板上手工染色。還有，看見我們的作品裝飾在幾個澳洲最熱門的夜店和商店的空間裡，或出現在時尚伸展台上，都是令人非常興奮的事。

我們希望這本書可以啓發大家跳脫框架思考，解放創造力，讓內心童趣的一面展現出來。希望大家和我們一樣熱愛紮染，把所見之物都看成潛在紋樣，讓每種紋樣都可被複製出來。

一起快樂染布吧！

佩帕和凱倫
Pepa & Karen

佩帕·馬丁（左）和凱倫·戴維斯（右），雪梨工作室合影。

第一章
開始動手

紮染（tie-dye）和絞染（shibori）的世界是打開你從未想過的創造力的好方式。即便我們強烈建議大家盡量實驗不同的布料、想法和技法，但有些基本的染料、布料和工具的挑選原則及健康與安全規範等還是必須注意的。這些基本原則能讓大家免於「染禍」，並且盡量讓作品達到最好的效果。

布料挑選

挑選布料時，從纖維種類、布面塗層、洗滌程序、布料重量以及布面
質地或布面組織等眾多因素，都必須得一起考量。

假如心中已有屬意的染色布料，這塊布將會引導你找出適
用技法，因為對某些布料來說，有些技法能發揮得比其他
更好。比方說，亞麻布很適合大膽紋樣造型的技法，並且
能染出漂亮的滲色條紋；細織的輕棉質薄紗則非常適合用
縫染技法。同樣來說，假如你想先從技法面著手的話，接
下來要考慮的是布料樣式的挑選，原因是有些布料染色的
效果會比其他的表現來得佳。倘若你心中已有想法，想要
創作抱枕套之類的物件，這樣也有助篩選出可能合適的布
料與染法。

特定染法運用在特定適用的布料上，可以進而產出最佳效
果；雖然或許使用不同染法，依然能達到尚可接受的效果，
但色牢度和飽和度卻可能不足。更多相關細節請參見「染
料與配方的選擇」（第 16 ～ 19 頁）。

天然與合成布料
纖維分成三種：天然纖維（纖維素），包括棉花、亞麻、
嫘縈（又稱人造絲）和大麻；動物纖維（蛋白質），包括
蠶絲和羊毛等布料；人造纖維，包括聚酯、萊卡、尼龍和
壓克力纖維等合成纖維。染布者也必須注意混紡織品；假
如天然纖維或動物纖維中含有合成成分，也會影響到染色
效果。

合成布料不僅與現代科技密切相關，並且把紮染推向極限，
也有其可發揮處。比方說，聚酯纖維因具熱塑性質，最適
合採用熱定型技法。不過，再怎麼說手作元素總是會為天
然布料增色不少。這些天然纖維可以身吸附大多數的染料，
所呈現的效果更好，並且觸感極佳，染色心情也為之大好。

布料重量
因為絞染本身質的特性，若從棉質薄紗、絲綢和紗布
（cheesecloth）等輕薄布料著手會稍微容易些，使用某些
技法操作這些較好處理的布料時，輕輕使力就能讓染料快
速穿透輕薄材質，以上這些都是日本傳統使用的布料。另
一方面來說，雖然如室內裝飾物品或窗簾織物等較厚重的
布料，可能需要花多點時間才能吸附染料，但或許這些布
料更貼近自己的所需而被採用，然而，作品尺寸大小也是

預浸

建議在染色前預先浸泡布料，以確保染料
均勻滲透。布料遇水就可能縮小，導致綑
綁的防染區塊可能會變鬆，進而無法發揮
防染作用，因此，預浸布料可將此風險降
到最低。此外，水也可以做為緩衝，迫使
染料慢慢被吸收。換句話說，防染區塊有
可能不太會被滲透，從而產生更銳利的防
染線。而較重的布料則需要多點時間來浸
泡。

選擇防染技法的關鍵因素。像縫染這類較需要耗費氣力完
成的防染技法，可能較適用於小尺寸的作品或作為紋樣置
入設計。

PFD 布料
你可以購買針對印刷或染色用途的染色專用布「水洗退漿
布」（Prepared For Dyeing Fabric，縮寫為 PFD）。PFD
布料表面都沒有上漿或塗布，通常在布店即可買到，這種
布料因為不用事先處理準備，所以最適合初學者拿來製作
染色。

麻布（1）、棉布（2）、烏干紗絲（3）、
棉質薄紗（4）、粗麻布（5）、棉布（6）

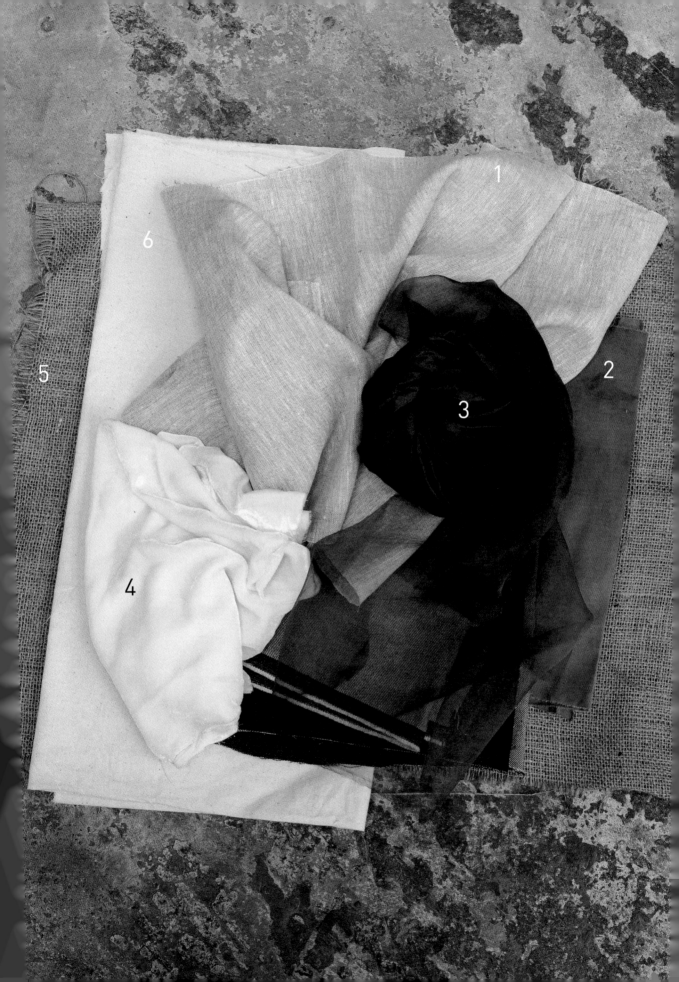

染料與配方的選擇

為布料搭配正確染料才能得到最佳效果，這個環節會讓你內心深處的科學頑童大展身手（也許你現在不這麼認為，但只要意識到混色是多麼令人興奮後就會恍然大悟了）。務必先在小塊樣布上測試染料，以便獲得效果來參考。

本書採用的染料大多是反應性染料或酸性染料，使用常見的直接染料搭配各種染法可以達到不錯效果，但結論是顏色較不鮮豔和較易褪色。

反應性染料（Fiber-reactive dyes）

通常這類染料常用於棉布、麻布和嫘縈等天然纖維製成的布料。反應性染料也可在絲綢或羊毛上使用，但顏色不會很鮮豔；這種染料不能使用於合成布料，原因是無法在布料附著上色。反應性染料也被稱為冷染染料，非常容易運用，色牢度也很棒；不過，這種染料在不超過 40 度的熱水中更容易溶解，因此稱為冷染有點誤導。這種染料需要加入蘇打媒染劑才能在布料上色，食鹽或尿素也常被用來輔助染料滲透，以助均勻上色（關於用量部分，染料包上皆有使用說明）。

直接染料（Direct dyes）

直接染料是居家染布最常見的染料種類，在超市或藥房都買得到。這種染料被用在天然纖維和動物纖維布料，色牢度在所有染料之中卻最低。把直接染料溶解於加鹽沸水中的效果最佳。直接染料通常已含有蘇打媒染劑，所以不需額外再加入。

很重要的一點是，洗滌直接染料所染製的布品時，必須歸類為「與同色系衣服一起洗滌」和「冷水機洗」的方式來洗滌。

酸性染料（Acid dyes）

酸性染料用於絲綢、羊毛等蛋白質纖維和尼龍布料。酸性染料也被稱為熱染染料，主要是染料必須在幾近沸騰的水中溶解才得以固色。當在動物性纖維布料上染色時，必須在弱酸性的環境裡，以便染料得以固定在纖維上，所以，我們會加入弱酸度的醋來降低染缸的 pH 值。因為合成布料對酸性染料沒有反應，所以無法運用在合成布料上。

合成染料（Synthetic dyes）

合成染料常用於聚酯等人造纖維。請注意混紡布料，因為在混有人造纖維的布料上使用反應性染料或酸性染料來染色，會因合成比例導致結果可能會產生染斑。以混紡織品

為例，在含有 90% 的聚酯纖維和 10% 棉質的布料上染色的話，必須操作染色兩次：一次用聚酯纖維染料，一次用棉用染料。

蘇打（Soda ash）

蘇打又稱為碳酸鈉（sodium carbonate）或工業用蘇打（washing soda），是一種溫和的鹼性物質，可提高染液的 pH 值。染液必須要有高 pH 值才能讓反應性染料固定於布料上。

蘇打的使用方式分很多種。有時把蘇打加入熱水溶解，並在染色過程開始之前，先用蘇打水浸泡布料。這個做法跟除去保護烏干紗的外層（絲膠蛋白或絲膠）的精煉過程是一樣的，目的在於使布面質地更光滑。

有時蘇打會跟濃縮染料混合使用（但並非所有染料種類都可以跟濃縮染料混用），常見的使用類型是反應性染料。有些染法中蘇打可用來脫色，所以請務必閱讀產品說明上的布料重量與蘇打用量的搭配比例。

蘇打會被拿來使用是因為無毒且環保。但再怎麼說，蘇打仍是化學物質，所以很重要的一點是，為了保護肺部和皮膚，請全程戴上口罩和橡膠手套來操作，以免吸入化學性蒸氣。

藍靛染料（Indigo dye）

藍靛染料提煉自植物提煉，也是日本絞染所使用的傳統染料。藍靛染料又分為天然的、人造的或合成的。使用合成藍靛染料可加快產生更深的色調。藍靛染料是種甕缸染料（亦稱還原染料），製作過程會讓人覺得像是煉金師。

甕缸染料需得好好保存不受環境影響，若細心維護的話，可持續用上好幾個月。藍甕從來不會是清澈的，而是充滿著顏色。當染缸呈綠色染液狀態時，表示染液已還原並具有染著性，可隨時在布料上染色。只有在綠色染液不小心被氧化（我寧可在布料上才氧化），才會發生從青綠色變成藍色染液的情況。

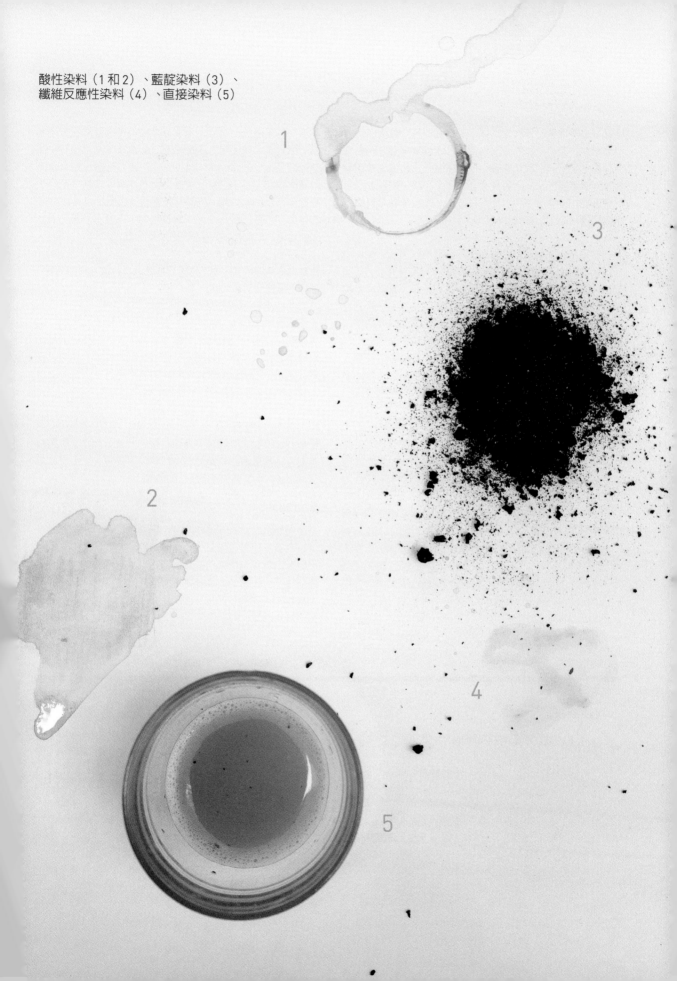

酸性染料（1和2）、藍靛染料（3）、
纖維反應性染料（4）、直接染料（5）

總之，在處理藍靛染料時需要考慮幾個因素。藍靛粉無法單溶於水，必須與其他化學物使用才能成為水溶性。藍靛粉必須在染缸中經歷化學變化成為水溶性，此過程會使藍靛染液變成綠色染液。當從染缸取出染布時，藍靛會氧化為青藍色再度還原成不溶性的藍靛素。由於每種染料配方不盡相同，請按照染料包說明來製作藍染甕缸。

不同於反應性染料和酸性染料是滲透進布料，藍靛染料則是固定於布料上。由於這種染料能夠立即顯現染布的美麗質感效果，非常適合初學者拿來使用。不過，這類染布猶如牛仔褲般，顏色會被磨掉，所以要小心，勿用一般的洗衣劑來洗滌藍染布，原因是洗劑內所含的蘇打會造成褪色。要防止這種情況，可以使用中性洗潔劑來洗滌。把藍染布攤在陽光下曝曬也造成褪色。不過，藍靛是種鮮明又令人驚豔的顏色，很難操作失敗。本書範例所使用的是合成藍靛染料，原因是這種染料對初學者來說，準備上較為簡易。

脫色

布料也可脫色，只要把一般染色過程反過來操作即可，可以照原本的技法進行，要把染料換成脫色劑，以便能夠在原本要染色的區塊去色。布料需事先染好便是這個緣故。

拔染劑、漂白劑、蘇打，這三種主要的化學物質可以用來脫色。二氧化硫脲（thiourea dioxide）和亞硫酸氫鈉（sodium hydrosulphite）之類的拔染劑，可將其製成染缸液或染泥來塗在布料上。這些化學物質反應作用緩慢，對布料脫色傷害最小。絲綢只能以使用甲醛次硫酸鈉（sodium formaldehyde sulphoxylate）來拔染。漂白劑的反應作用很快，但也很傷布料，而有些材質（如：絲綢），只要用過漂白劑絕對會讓布料變質，必須使用止漂劑來抑制漂白劑繼續在布料上吃色。對布料和操作者來說最安全的止漂方式，是使用亞硫酸氫鈉（sodium bisulfite）或偏亞硫酸氫鈉（sodium metabisulfite）來中和漂白劑。亞硫酸氫鈉與氯分子「結合」會產生中和作用。雙氧水和醋不應該用來中和漂白劑，因為它們會與漂白劑結合產生有害的氯氣。大量的蘇打也可作為脫色劑。再說明一次，以上只能應用在某些布料和某些染料（如：直接染料）上面。

欲嘗試絞染的樣式，要先考慮到材質以及希望呈現的結果，然後再選擇使用哪種脫色劑。

天然染料

大家可以從後院或廚房取材創造色彩，天然染料對染布者來講是嶄新的世界，美麗紋樣可以在自然樸質的色調中呈現。然而，有時要製作天然染料必須得使用非常毒的化學物質，這種染料只適合非常熱愛科學之道的人來使用。

染料與布料的比例

很重要的一點是要清楚閱讀染料包的說明，以便了解布料重量與染料用量的搭配比例。如果發現染液在染色過程後依然暗沈，可能代表使用過多的染料。

染色後的洗滌

染色後清洗布料時，請務必使用不含強烈變色劑的精緻衣物洗衣精，這麼做可以去掉所有多餘的染料，並保持顏色鮮豔，以及保留住精緻的紋樣作品。另外也有專用的化學劑（如：synthropal，染布用的專業洗滌劑），可確保布料不殘留任何染料。若是在家染色時，可使用一般中性洗潔精作為替代品。

染料配方

以下為全書所使用的染料配方

合成藍靛染料

在染缸中注入 15 公升的溫水。加入藍靛粉以及低亞硫酸鈉（sodium hydrosulfite），輕輕攪動。把 2 大匙（30 毫升）的蘇打溶解於熱水，接著慢慢地把溶液倒入染缸中，靜置 15 分鐘。

酸性染料

每 500 公克重的乾布，在染缸注入 15 公升的水。用足量沸水溶解酸性染料來製成染液。每 1 公升的水加入 1/2 小匙的醋，接著充分攪動。

反應性染料

每 100 公克的乾布，在染缸中注入 2 公升溫水。用足量溫水溶解反應性染料來製成染液。把染液倒入染缸，再用熱水溶解鹽和蘇打（每 2 公升的水需要 80 公克的鹽和 30 公克的蘇打），最後把溶液倒入染缸攪拌。

漂白中和液

在 10 公升的水中加入 1 大匙的偏亞硫酸氫鈉（sodium metabisulfite）。

蘇打去漿劑

在舊水桶中用 2 公升沸水溶解 10 公升的蘇打。

染料類型	素材	使用方法
直接染料	棉布和嫘縈	用沸水溶解染料，在水桶中浸泡布料 15 分鐘後擰乾，再把打濕布料浸入加鹽的沸水染缸 30 分鐘。最後用冷水沖洗。
酸性染料	羊毛布料	把事先浸泡過的羊毛布料放進染缸，並慢慢煮沸。加醋（參考染料包的用量說明），攪動到剛好低於沸點時，靜置 30 分鐘，並不時攪動。從染缸撈出布料，靜置 10 分鐘以便冷卻。用溫水洗滌。
	絲綢和尼龍	用沸水溶解染料（染色絲綢時，勿用超過 85°C 的熱水），把水煮沸後，加入染料和醋酸。布料浸入染缸前，請先在水桶中浸泡 15 分鐘。接著，把打濕布料浸泡染缸 15～30 分鐘（若想要深色調的話，可以浸泡 45～60 分鐘）。用冷水沖洗。
反應性染料	棉布、麻布	用溫水溶解染料，待冷卻後在染缸中加水，並加入食鹽。布料浸入染缸前，請先在水桶中浸泡 10 分鐘，再把打濕布料浸泡染缸 10 分鐘。待蘇打溶解成液體後倒入染缸，讓布料再靜置 60～90 分鐘。把布撈起，用冷水洗滌後，再用 60°C 熱水洗滌，接著用冷水再沖洗一遍。如果最後沖洗的水流仍不夠清澈的話，再次用熱水洗滌和冷水沖洗。
藍靛染料	羊毛、棉布、絲綢、麻布	事先留好時間來閱讀染料包的使用說明。準備好合成藍靛染缸。在水桶中浸泡布料 10 分鐘，擰乾後浸入染缸 15 分鐘。小心把布撈起，不要產生泡泡，接著讓布料靜置氧化 10 分鐘。用清水沖洗至清澈為止，用中性洗碗精洗滌，再次沖洗。
合成染料	聚酯纖維和尼龍	在染缸注入水，並加入聚酯纖維染料攪拌。讓布料和染料在沸水染缸中浸泡 30～60 分鐘。
脫色（二氧化硫脲的調配方式）	利用反應性染料和直接染料染色的麻布或棉布	把事先染好和綁好的布料浸泡在水桶中。在夠裝滿 2 升水的容器中，用 100 毫升的熱水溶解 1 小匙的蘇打，接著注入 2 公升的水，並加熱到沸騰。水煮開後，加入 1/4 小匙的二氧化硫脲，慢慢攪拌。把布料浸悶 20～30 分鐘。最後把布撈起冷卻，用中性洗碗精和溫水洗滌。
漂白	粗麻布、丹寧布	先在水桶中浸泡布品。製作漂白水：9 公升水加上 250 毫升的家用漂白劑，把打濕的布料浸入調配好的漂白水缸中，浸泡到看見滿意的效果為止（約 2 小時）。從漂白水缸中撈起布料並徹底沖洗。製作漂白中和液：在 10 公升的水中加入 1 大匙的偏亞硫酸氫鈉。把布料浸泡在漂白中和液 2 小時後，撈起，再度沖洗一遍。

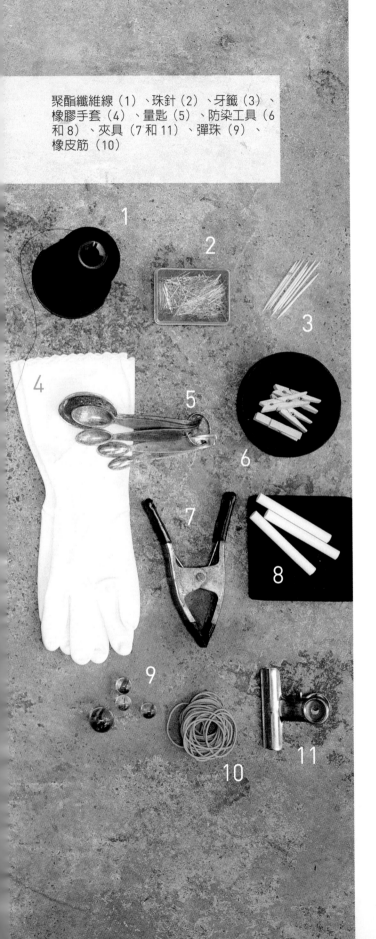

聚酯纖維線（1）、珠針（2）、牙籤（3）、橡膠手套（4）、量匙（5）、防染工具（6和8）、夾具（7和11）、彈珠（9）、橡皮筋（10）

1
2
3
4
5
6
7
8
9
10
11

工具選擇

選擇工具時最重要的考慮因素是：尺寸、功能和材質。

容器必須夠大，以便能裝得下染料和水（若必要的話），還要讓整塊染布若有防染水管或夾具附著時，仍有足夠空間翻動。

染缸可以是大型的不鏽鋼鍋具或塑膠桶（不會生鏽），去找出老鍋具或舊桶子，重新賦予新用途吧。塑膠桶非常適合冷染，至於使用需要加熱或爐台的技法時，金屬鍋便是必備鍋具了，務必使用琺瑯製或不鏽鋼製的非反應性鍋具，使用鋁鍋會讓顏色變暗。

所有工具必須能夠承受得了與化學物質的接觸。在某些情況下會建議使用化學纖維線，原因是天然纖維線會吸收染料而失去防染作用。

一旦工具或容器已用於染色，不得再作其他任何用途。在找到適用染缸後，貼上「染色」標籤，並把所有工具和化學物品放置其中，以確保不會在廚房或家中其他地方不小心誤用。

防染工具（參見第3頁）應選擇符合心中設想紋樣的形狀和尺寸，而像繩類或夾子類的工具，必須具有足夠力道才能綁住或夾住防染工具。從家中隨處找出器物試染看看，這些可以是兩種同樣形狀的東西，例如：舊瓷磚、直尺、罐子蓋、木衣夾或炊具等等，不用為了防染技法而特意購買新器物。在家中環顧四周，很快便會發現處處潛在隨手可得的防染工具喔！

紮染儘管是項非常好玩的活動，但別忘了手中使用的是有害化學物質，因此在健康與安全方面，始終都要保持良好的操作習慣。工作安全資訊，參見第9頁。

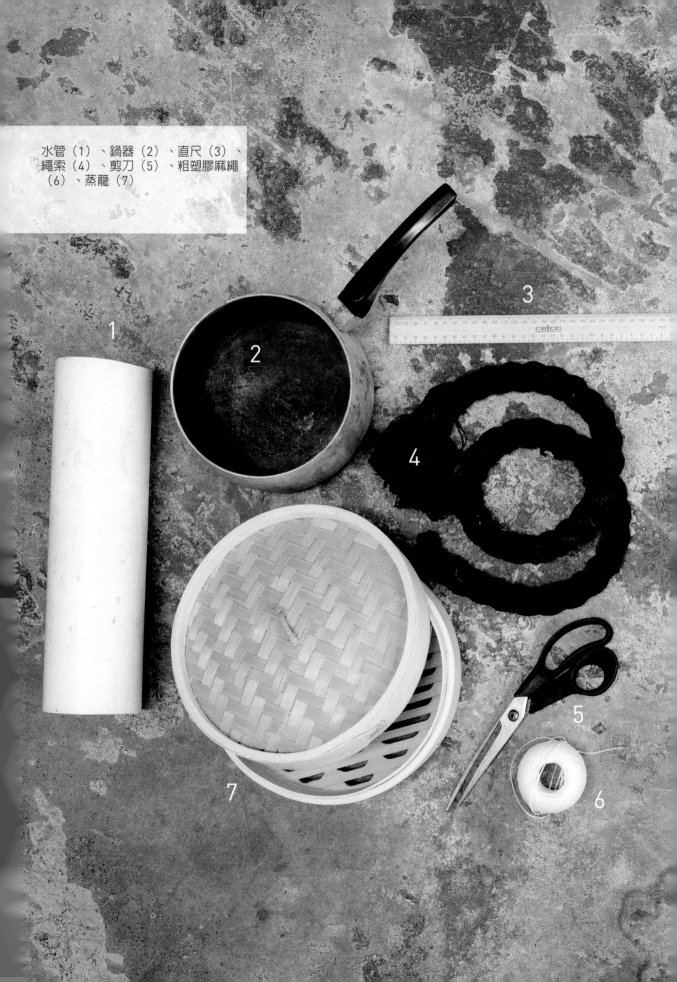

水管（1）、鍋器（2）、直尺（3）、
繩索（4）、剪刀（5）、粗塑膠麻繩
（6）、蒸籠（7）

摺布與夾布

有很多方式可以把絞染的構想詮釋到布料上。你絕對有權構思設計,沒有
什麼可以阻擋你跳脫框架思考——但考慮基本設計元素也是很重要的,其
中涉及了尺寸、方向和色調的變化。

有太多令人興奮的技法和色彩可以嘗試,但往往最難的就
是保持簡單。因此,拍照和圖像記錄絞染過程是個好辦法,
如此一來可以永遠記住紋樣的製作模式。

構思設計的概念可歸結於使用的防染技法:也就是在染色
前的摺布與夾布的方式。打摺是用特定方式來摺疊布料,
並將其固定以形成防染紋樣,摺疊區塊會阻止染料滲透整
塊布,進而保留原料底色,由於摺疊是重複形狀的,於
是連續摺疊下來便形成了美麗的絞染紋樣。然而,固定摺
疊區塊的方式(無論是用夾子還是繩索),都會在設計上
添增一番新變化。無論多麼簡單或複雜,每一處摺疊都能
在布料上創造故事。

欣賞染色與留白的不同空間區塊同樣重要,未被渲染的白
底布料如同純潔而平靜的時光,讓一旁美麗的絞染條紋簡
單地綻放光彩;也許你希望以重複性紋樣鋪滿整塊布,或
把設計元素綻放到有底色的布料上。總之,紋樣置入是不

可或缺的元素,並且能轉變染布最後成品的調性。
染布構圖設計在紋樣位置和留白空間上的考量,可包括不
在正中的區塊進行染色,以改變對稱性,也可大玩尺寸變
化等等,這些變化調整是讓一塊手染布真正成為創作品的
原因。

然而,絞染是使用一系列摺法來打造具組織性的重複形狀。
打摺可用來創造不同防染的效果和紋樣。最常見的絞染摺
疊方法之一是扇形摺法,以「屏風摺」或「正三角形摺」
的方式一前一後摺疊布料,可確保布料總是朝外,而不是
往內疊。其他摺法實驗是階梯摺,也就是說布料往同一方
向摺疊,並且摺與摺之間彼此隔開一定距離。這些間距便
是暴露區塊,當固定住時,該暴露區塊將展現紋樣,而被
摺起來遮住的地方,則會防止染料滲透或形成另一層紋樣。
打摺是為絞染體驗添增另一種複雜的重複紋樣的方法,把
摺法與縫法結合一起,可以把設計推向另一個全新境界,
而進一步實驗摺法也將帶來無限的可能性。

扇形摺

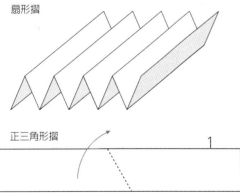

正三角形摺

打造正三角形摺第一步是先把布塊摺成
屏風摺。接著從中心點開始,按照上方圖
解的角度方向摺疊。

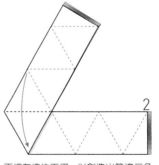

再把布塊往下摺,以創造出等邊三角
形。

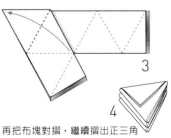

再把布塊對摺,繼續摺出正三角
形,直到剩下一疊三角形為止。

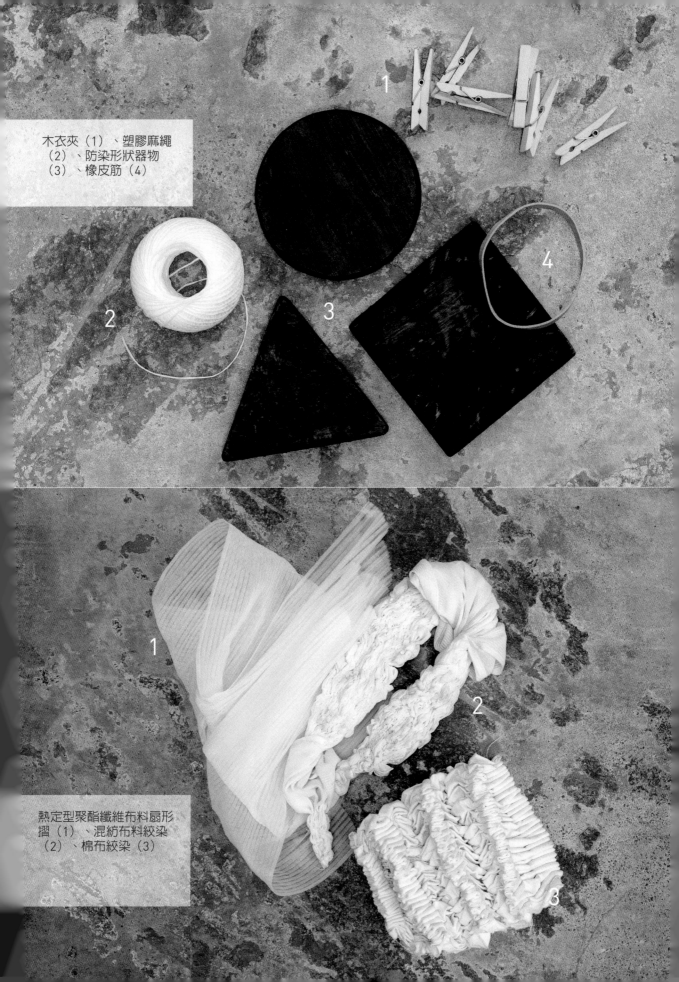

木衣夾（1）、塑膠麻繩
（2）、防染形狀器物
（3）、橡皮筋（4）

熱定型聚酯纖維布料扇形
摺（1）、混紡布料絞染
（2）、棉布絞染（3）

色彩

色輪、調色盤和情緒板（mood boards）是很棒的工具，但是色彩終歸到底還是主觀的，審美觀則決定了對色彩的偏好。身為藝術家，我們在色彩上傾向使用色輪上的色（tertiary color，即複色）和變化多端的色彩，因為對我們來說，這些色彩能創造出難以捉摸的變化，正好呼應隨性多變的手作方式。

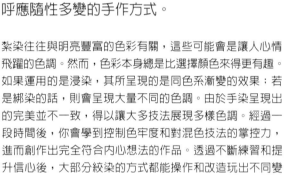

紮染往往與明亮豐富的色彩有關，這些可能會是讓人心情飛躍的色調。然而，色彩本身總是比選擇顏色來得更有趣。如果運用的是浸染，其所呈現的是同色系漸變的效果；若是綁染的話，則會呈現大量不同的色調。由於手染呈現出的完美並不一致，得以讓大多技法展現多樣色調。經過一段時間後，你會學到控制色牢度和對混色技法的掌控力，進而創作出完全符合內心想法的作品。透過不斷練習和提升信心後，大部分絞染的方式都能操作和改造玩出不同變化。

好好思考滲色的實際效果是很重要的，因為這些條紋會為布料添增美好的紋理特色，但如果顏色過於緊密結合且混色的話，結果可能會令人失望。黃色和藍色染料混合會成綠色——染色時，所有在美術課學到的色彩理論原則，都能套用在於染布操作上。好好思考是否應該避免混色，或相對應地調整防染部分，並謹慎擇色。

不要忘記染料粉的顏色很少會等同染色的結果。另外，一旦布料乾燥後，顏色一定會淡掉些——所以在濕染過程中，可以多加深色澤。

還有也要考慮到染色調色盤、染布用途和染布的使用空間。色彩與紋樣的搭配，可以創造出不同的布料心情。灰色條紋可能是種強而有力的宣言，反而灰色綁染紋樣可以是柔情細膩的效果。先思考想述說的故事，有目的性的擇色。

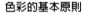

色彩的基本原則

色彩三原色是指紅色、黃色和藍色，這三種是無法混色而成的顏色。當三原色互相混合時，便形成二次色。

暖色系（例如：紅色、黃色和橘色）是明亮充滿活力；冷色系（例如：藍色和綠色）則給人沈穩印象，並且舒緩眼睛。暖色系給人前進的感覺，反而冷色系彷彿看起來在後退，以上都是設計時需要考慮的重要元素。白色、黑色和灰色是中性色，想要調和強烈的色彩，中性色的搭配是不錯的選擇，或是單獨使用也可以創造出細膩的設計。

當你在使用染料時，會發現這些顏色的預製染料容易取得。通常染料粉不會如實呈現最終染出來的顏色，因此對所有染料粉進行測色打樣是不錯的方法。一旦有了顏色打樣，可以嘗試混合色調來製作屬於自己獨特的調色盤。而保留染料配方比例的紀錄以便往後的實驗，也是不錯的方法。色彩可以打開一個全新的世界，而混合染料顏色也可和製作絞染紋樣般充滿樂趣。

二次色指的是綠色、橘色和紫色，這三種是紅色、黃色和藍色相互混合而成的顏色。
紅色 + 黃色 = 橘色
黃色 + 藍色 = 綠色
藍色 + 紅色 = 紫色

三次色是原色和二次色相互混合而成的顏色。

舉例：
橘色 + 黃色 = 暖黃色
紅色 + 橘色 = 暖紅色
紅色 + 紫色 = 冷紅色
藍色 + 紫色 = 冷藍色
藍色 + 綠色 = 暖藍色
黃色 + 綠色 = 暖綠色

以上每對亞麻布樣，分別是以 100% 和 35% 的反應性染料染製而成。

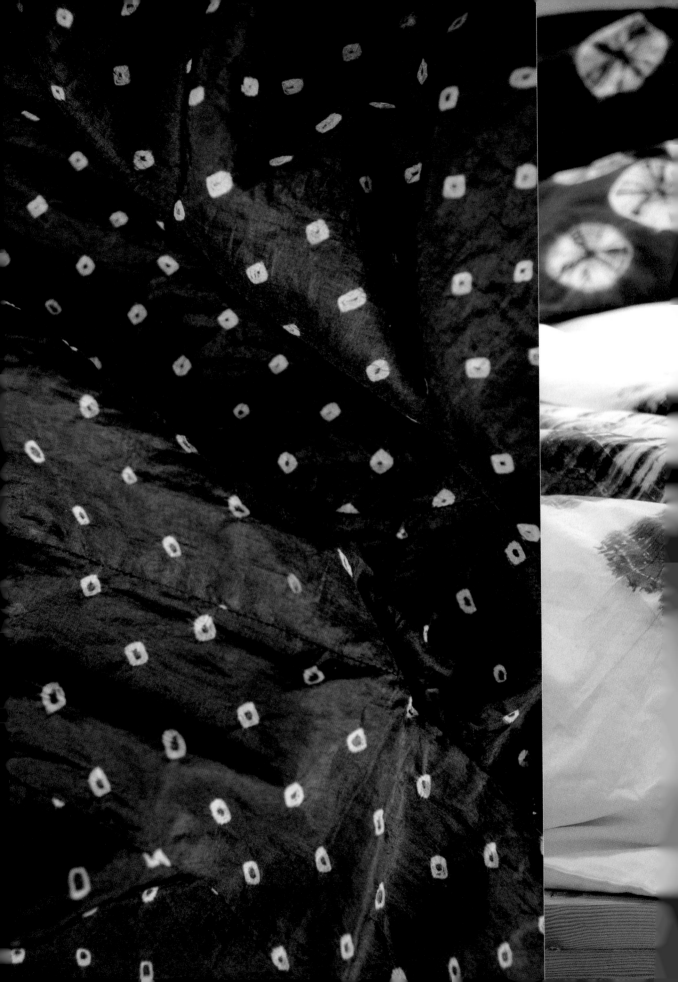

第二章

技法與
示範作品

紮染和現代絞染的美妙之處在於無限的創造可能性，憑藉一點
訣竅和豐富想像力，便能打造出獨特又美麗的作品。

本書所有的技法和示範作品都是從學習、掌握和修飾演變而來
的，每件作品和技法可以用數百種不同方式重新詮釋，而呈現
出不同結果的原因可以來自布料、染料、尺寸或防染位置或針
跡紋的改變，如此簡單而已。沒有正確或錯誤，只有探索和實
驗。

有些技法具有日本傳統絞染的強大基礎，其他則是受到紮染概
念的啓發。屬於你的紮染冒險之旅現在啓程，請隨意混搭，保
有信心，並且玩染開心！

漸層染 Ombré
浸染法

浸染也稱為漸層染，是種色彩明暗由淺漸深的染色技法。這種簡易染法可以在布料上增添淡雅感，常用於時尚設計和室內裝飾。取決於色彩的運用，浸染可表現出柔和雅緻或炫目吸睛的效果。

浸染可以用多種方式進行，因為整體效果會因為許多變化因素而大幅改變，因此藝術家必先決定所期望的理想結果。

3

舉例來說，深色調的位置會完全改變作品的影響力。如果把深色調放在底部，並隨之往上調亮，會呈現出活力積極、充滿女性特質的效果；如果色調顛倒，把深色調放置頂部，則會產生反效果。如果深色調放在中間並向外擴散，會產生突出聚焦的誇張效果；深色調會引人注意，並可依據創作目的來作為工具。在時尚領域中，深色調可用來凸顯體型，深色調的大小和顏色範圍也會改變布料質感。一個小塊深色面積會產生沉重感，反而大塊深色面積會引起更多注意，但也大大減輕布料的重量感。無論是否有大色塊面積，把深色調作為中間色調都會讓效果變得柔和細膩，而在布料上呈現多點漸層，慢慢從單色調中穿透出來，產生一種運動感，並創造大為出乎意料之外的自然質感。

儘管浸染可能看起來相當簡單，但要打造無縫漸變的色調，過程絕對比結果還要困難許多。必須上下不斷提降布料，才不至於出現明顯的條紋。成功的浸染需要掌控精準和保持耐心，不過這是值得努力追求的。

4

準備材料

白色或淡色的棉布（1）
水桶
染缸（2）
塑膠手套
紙口罩
直接染料（3）
3 個玻璃罐（4）
附有橫桿的衣架

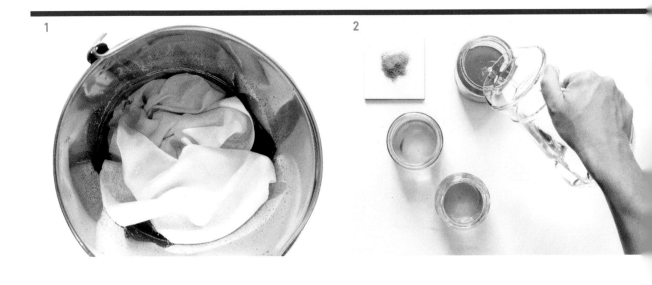

如何製作漸層浸染

1 在水桶中浸泡布塊 15 分鐘，接著把布撈起擰乾，然後在染缸中倒入溫水。

2 用 500 毫升溫水溶解直接染料後，把此濃縮染料均分到 3 個玻璃罐中。每罐染料的濃度都相同，在倒入染缸時會被稀釋。浸染原理是在沖洗的水流變清澈時，表示染料已完全被吸附。這是透過分層色彩的方式，才有辦法讓布料底端重疊 3 個層次，以致呈現出深色。現在把第 1 罐染料倒入染缸中。

3 把布料頂端掛在衣架上。由於這個區塊要留白，因此不能浸入染缸中。

4 把 3/4 的布料面積浸入染缸，浸泡 20 分鐘，並不時攪動。

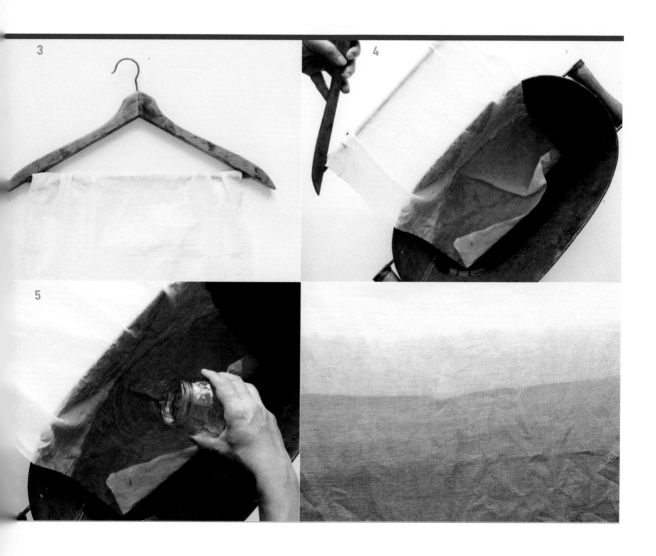

5 把 1/4 的布料從染缸中撈起。也許把衣架掛放在椅子或較低的桌子上較容易操作。接著倒入第 2 罐染料，確保不要直接倒在布料上。接著浸泡 20 分鐘，並不時攪動。

6 再次把布撈起，只留下 1/4 面積在染缸中。

7 倒入第 3 罐染料，確保不要直接倒在布料上。接著浸泡 20 分鐘，並不時攪動。

8 輕輕把布料從染缸中全部撈起。此刻最重要的是不能讓留白區塊沾到染料。以冷水從留白區塊開始沖洗下來，直到水流清澈為止。

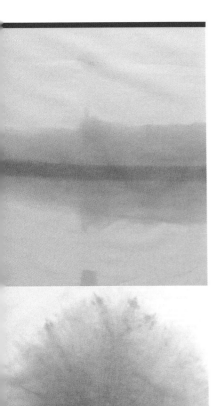

1 條紋染

加入漸層染的效果可以增添基本條紋的變化。

熨平布料，然後如同摺疊基本條紋般製作屏風摺（參見第 48 頁），每摺確定了條紋寬度大小，再利用夾子夾住摺疊處，然後把布料浸入水桶 10 分鐘。在染缸中注入 1 公升溫水，按照第 18 頁的配方說明來準備反應性染料。把大約 2 公分的染料倒入淺染缸中，此環節是要染出條紋最深色的部分。

從水桶中取出布料，用毛巾輕輕擦拭多餘的水分。抓住夾子，把摺疊邊緣浸入染缸靜置 15 分鐘。然後在染缸中注入溫水，把水位提高到 5 公分，持續讓布料靜置 15 分鐘。此環節會稀釋染料，進而染出較淡的色調。如果想要的話，可以添加少量的水來增加更多的層次。請參閱染料包的總操作時間說明，以確保每個顏色層次有足夠進行時間。待染色過程完畢後，在不讓留白區塊沾到染料之下取出布塊，接著沖洗，鬆開夾子，並再次沖洗。

2 圈圈染

在布料上孤立出一個區塊，讓它成為浸染聚焦點。

把布料平放桌面，用拇指和食指在布料中心處揪起（如同捏住一處峰頂）。一手繼續揪著，另一隻手往布料下方移動，然後停在想要浸染的圈圈範圍處用橡皮筋綁緊。

把橡皮筋上端的那小團浸濕 10 分鐘後擰乾。 在染缸中注入 2 公升的水（為搭配 100 公克重布料的用量比例），按照第 18 頁的配方說明來準備反應性染料。

緊緊握好橡皮筋下端的布料，並把上端小團布全部浸泡於染缸內，靜置 2 分鐘或直到出現淺色為止。再把布料往上提高 1/4，並靜置 10 分鐘，之後再提高 1/4 靜置 20 分鐘或直到水無色為止（此環節可以染出最深色），這過程也是為何浸染也被稱為 exhaust dying（耗盡染材之意）。

3 兩端布邊染

浸染頂部和底部，以凸顯布料中心處。

把布料摺成兩半浸泡於水桶內 10 分鐘。在染缸中注入 1 公升的溫水，按照第 18 頁的配方說明來準備反應性染料。從水桶取出布料，用毛巾擦去多餘的水分。

把布料懸掛在衣架上，使兩端布邊對齊。在染缸中注入約 10 公分的溫水，並攪拌濃縮染料。降低衣架使兩端布邊浸泡染缸中（此環節是要染出最深色），動一動布料以均勻分散染料，注意不要濺到留白區塊，靜置 15 ～ 20 分鐘。加入溫水，把水位提高 5 ～ 10 公分。此環節會稀釋濃縮染料，進而染出較淡的色調，同樣不要忘了動一動布料。

待染色過程完畢後，輕輕取出布料。沖洗直至水流清澈為止，並放在衣架上晾乾，以確保留白區塊維持白淨！

示範作品：
浸染夏日連身裙

用浸染（或漸層染）美化你最喜愛的夏日連身裙會是很棒的作法。添加簡單的漸層色，可以使日常衣著看來高雅有個性，也是使之成為獨一無二款式的好方法。

請記住：浸染時，必須要讓連身裙留白區塊防染，以避免被染料濺到留下痕跡。

1 把棉質連身裙放入水桶內浸泡 15 ～ 30 分鐘。用足量溫水溶解反應性染料來製成濃縮溶液。

2 從水桶中撈起連身裙擰乾，掛在衣架上。

3 在染缸中注入 25 公分高的溫水，並加入濃縮染料攪拌。把連身裙擺的 1/3 浸入染缸（此環節是要染出最深色），動一動布料以均勻分散染料，注意不要讓染料濺到留白區塊。用熱水溶解鹽後，將其加入染缸。用熱水溶解蘇打後，也將其加入染缸（參見第 18 頁的反應性染料的配方說明），靜置 15 ～ 20 分鐘，並不時攪動。

4 再次注入溫水，把水位加高 25 公分（或是加高到想要的漸層面積效果）。此環節會稀釋濃縮染料，進而染出較淡的色調，動一動布料以均勻分散染料。

5 再經過 20 分鐘後，輕輕從染缸中撈起連身裙。沖洗直至水流清澈為止，放在衣架上晾乾，並確保留白區塊維持白淨！

浸染小技巧

反應性染料在棉布和麻布上的運用效果最好。倘若連身裙質料是絲或羊毛，請用酸性染料來操作以上步驟。

至於布料哪個區塊最適合浸染，取決於連身裙長度。連身長裙也許僅在裙擺處浸染以便凸顯裙裝長度；或許在裙裝中段做些特色染色，也會是有趣的效果。

5

7

1

嵐染
Arashi
繞桿法

Arashi（日文羅馬拼音）即日文漢字「嵐」，其意是暴風雨——這種技法是日本傳統的絞染技法，其所呈現的傳統紋樣類似暴風雨中的豪雨。嵐染的俏皮本質打開了紮染想像的無限可能。

嵐染運用長桿和擠壓布料來形成防染區塊，以至於染色結果呈現條紋狀。為了達到設想的紋樣，布料以特定方式纏繞在桿子上，用橡皮筋固定，並盡量把纏繞的布推向桿子的另一尾端，然後把桿子與布浸入染缸。運用不同纏繞的方式會產生不同的紋樣。

傳統嵐染的形式是把布料以 45 度角繞桿，以便形成斜條紋。有許多調整方式可使嵐染技法現代化，像是改變布料繞桿的方式和角度，以及纏繞前是否打摺等等，進而改變了尺寸大小、方向和條紋寬度。

嵐染的美在其所展現的布紋動態。布紋描繪了水流的印象，比如：波濤洶湧的海洋或暴風雨的天空，以及這些意象所喚起的強烈情緒。這些紋樣非常醒目有序，但也是有組織的設計，而在與絞染創作運用時，染布過程總充滿著未知元素讓人玩味。

染色世界裡那麼多的變化，嵐染可說是到目前為止，最令人著迷的技法之一。

準備材料

熨斗

約 30 公分寬的白條紋
布或淺色棉布（1）

注意：布料尺寸取決於
塑膠水管的大小。若想
要染大塊布料，就得準
備口徑較寬的水管。

約 50 公分長，口徑 10
公分的塑膠水管（2）

橡皮筋（3）

水桶

毛巾

紙口罩

橡膠手套（4）

染缸（足夠大到可以塞
下水管）

勺子（5）

藍靛染料（6）

小剪刀（7）

低亞硫酸鈉

蘇打

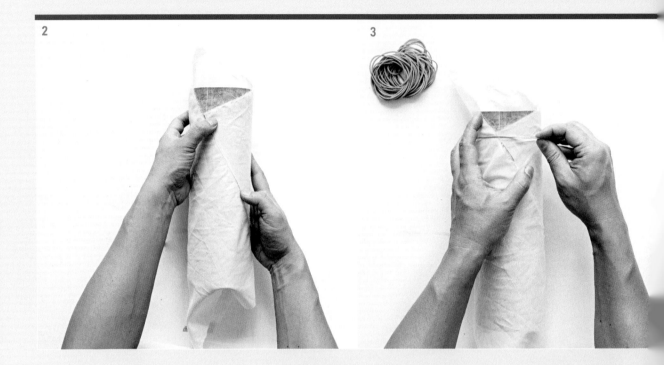

如何利用繞桿來浸染

1 熨平布料後，置放平面。

2 把水管對角斜放布料上方，水管一端置放在布料角落。把布料捲繞住整根水管，並確保布料兩邊碰在一起但不會整片重疊。任何布料重疊部分，會對紋樣造成重影或模糊效果。

3 用橡皮筋綁住水管兩端以便固定布料。

4 用橡皮筋以約 2 公分左右的間距綁緊整根水管，確保綁得夠緊密，以做好防染工作（如果需要的話，可以重複綁兩次）。

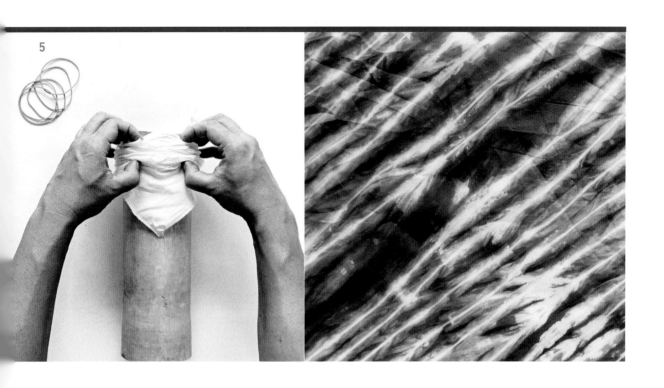

5 把布料用力擠在一起，這個擠壓是打造防染區塊的重要環節。

6 把水管浸泡在水桶內15分鐘，接著取出水管，用毛巾輕拍多餘水分。

7 用15公升溫水來準備合成藍靛染缸。把藍靛粉和低亞硫酸鈉加入染缸，輕輕攪動。用熱水溶解2大匙（30毫升）的蘇打，接著慢慢地把溶解液倒入染缸，靜置30分鐘。再把纏繞布料的水管浸入染缸，靜置15分鐘；此刻請勿攪動。

8 以冷水沖洗直到水流清澈為止。再把橡皮筋從水管上取下；有時較簡單和省時做法是用小剪刀直接剪斷橡皮筋。再次沖洗布料直到水流清澈為止。

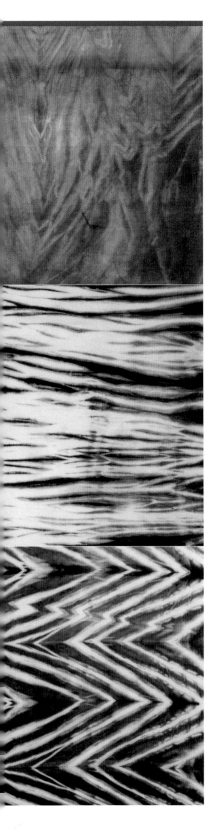

1 脫膠紋

脫膠後的烏干紗絲為薄紗材質增添光滑效果。

熨平布料，接著屏風摺（每摺約7.5公分寬）摺好布，把摺好的條紋絲布水平置放桌面，並把水管斜放絲布上面，讓布料斜繞水管，並用橡皮筋固定兩端。

用橡皮筋從上而下綁緊水管，並邊綁邊把布料擠到底。把布料浸泡水桶中 20 分鐘，接著取出擰乾水分。按照第 18 頁的配方說明來準備蘇打溶液，把包覆水管的絲布浸入熱的蘇打液中，靜置 30 分鐘。

從染缸中取出水管，並用冷水沖洗。把水管上的絲布鬆開。在一桶水中加入 2 匙白醋，把絲布浸入讓其中和 10 分鐘。擰乾，掛到戶外晾乾。

2 條紋

利用嵐染製作水平條紋而不是斜條紋，可以創造出一種寧靜海洋而非暴風雨的感覺。

把布料置放平面，並熨平所有摺痕。把布料直接捲繞水管，以橡皮筋固定兩端。

用橡皮筋從上而下綁緊水管，並邊綁邊把布料擠到底。把布料浸泡水桶內 20 分鐘。按照第 18 頁的配方說明來準備合成藍靛染缸。從水桶中取出水管，並擰乾多餘水分。把纏繞布料的水管浸入染缸中，靜置 15 分鐘；此刻請勿攪動。

從染缸中取出水管，並讓其氧化 15 分鐘。以冷水沖洗。然後把水管的布料鬆開，沖洗布料直到水流清澈為止。

3 V 形紋

使用嵐染時所產生意想不到的紋路和隨機 V 形紋的效果。

在平面上熨平布料，接著製作屏風摺（ 每摺約 7.5 公分寬）。把摺好的條紋布水平置放桌面，並把水管斜放布料上面。讓布料斜繞水管，並用橡皮筋固定兩端。

用橡皮筋從上而下綁緊水管，並邊綁邊把布料擠到底。把布料浸泡水桶中 20 分鐘。按照第 18 頁的配方說明來準備合成藍靛染缸。從水桶中取出水管，擰乾多餘水分，把纏繞布料的水管浸入染缸中，靜置 30 分鐘；此刻請勿攪動。

從染缸中取出水管，並讓其氧化 15 分鐘。以冷水沖洗。然後把水管上的布料鬆開，再次用冷水沖洗。

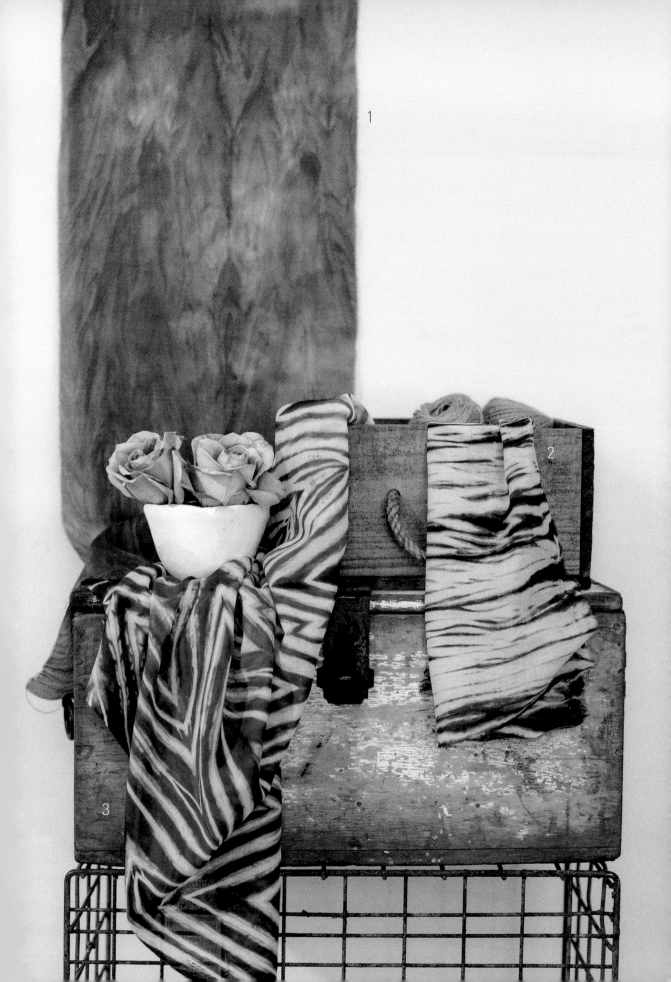

示範作品：嵐染手提袋

美麗的嵐染羽毛紋是點綴手提袋或購物袋的極好紋樣。

如果欲染的是棉布購物袋或手提袋，最好先把手提袋浸泡沸水，以便去除布料上常見的布漿。

1 預洗手提袋，以便為染色創造良好基礎。

2 把手提袋放在平面上，並熨平所有摺痕。

3 把水管斜放手提布袋上。讓布袋斜繞水管，並用橡皮筋固定兩端。

4 用橡皮筋以約 2.5 公分的間距綁緊整根水管，並邊綁邊把布擠到底。確保綁得夠緊密，以防止染色（如果需要的話，可以重複綁兩次），順便可以將手把部分一起染，以便呈現一體感。

5 把纏繞布料的水管浸泡水桶內 30 分鐘。

6 從水桶中取出水管，擰乾多餘水分，並用毛巾輕輕拍乾。

7 用 15 公升溫水來準備合成藍靛染缸。把藍靛粉和低亞硫酸鈉加入染缸，輕輕攪動。以熱水溶解 2 大匙（30 毫升）的蘇打，接著慢慢地把溶解液倒入染缸，靜置 30 分鐘。再把纏繞布料的水管浸入染缸，靜置 40 分鐘；此刻請勿攪動，不然會攪出泡沫。

8 從染缸中取出水管，並讓其氧化 15 分鐘。以冷水沖洗，直到水流清澈為止。然後把水管上的布料鬆開，用中性洗潔精洗滌，並沖洗到水流清澈為止。

當代嵐染

嵐染是日本傳統的絞染技法，主要是將染布纏繞在木棍或圓柱上，然後用繩子或線綁緊防染。

以日本傳統嵐染來說，紮染藝術家使用的是木棍而非水管——因此這項技法通常被稱作繞桿法。美國當代藝術家則是第一個把水管拿來作為紮染使用的人。美國人還推出了鮮豔奪目的色彩以及隨性紋樣設計的布料，進而成為著名的「搖擺 60 年代」（Swinging Sixties）時尚符號。

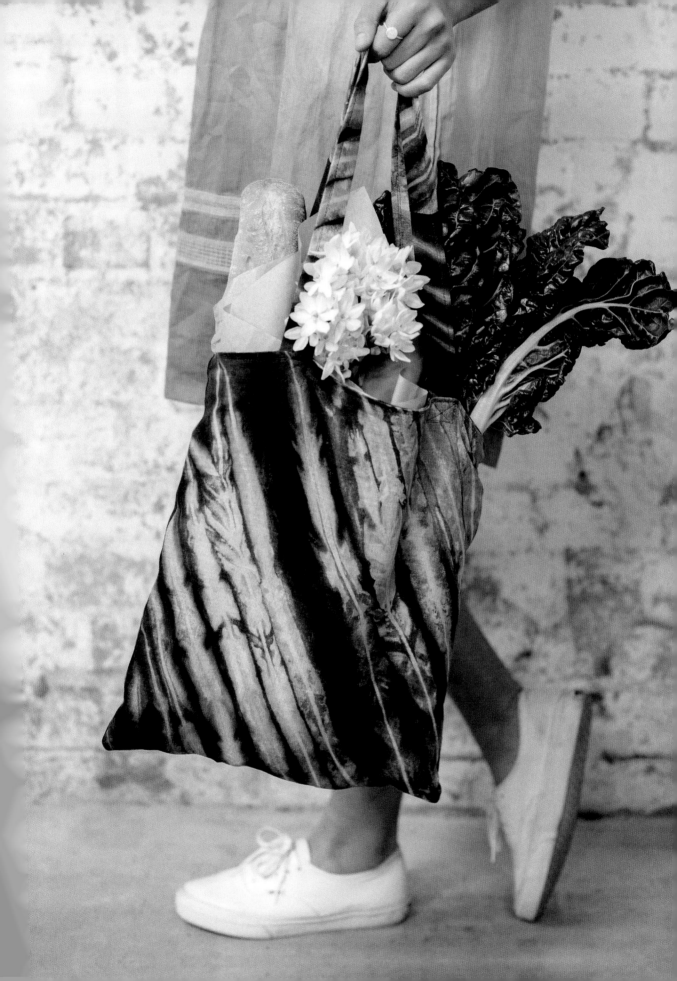

木紋染 Mokume
縫紮法

木紋染是日本的縫紮法,其紋樣以呈現木紋狀而聞名。木紋染的防染作法是包括用針線以平針法縫成平行排列的線跡,然後將縫線拉緊以便縮拉布料,進而讓染料無法滲透。這是最簡單的線跡防染方式,也是邁向進階技法的很好入門手法。

比起浸染、段染或綁染,因為縫紮法要求精準度和事前規劃設計,所以是種更為進階的技法,日本各地使用許多不同類型的縫紮法來變化布料效果,這些縫線往往是穿插組合在同塊布料來凸顯各式防染的圖樣。例如:木紋染可能和捲針縫紋(maki-nui)和松葉紋(karamatsu)等進階縫紮法搭配製作。

除了木紋染的基本特質外,為了達到最佳效果還有很多細節需要牢記。例如:善用直尺和裁縫粉餅以便畫線做記號;利用對比色的縫線來凸顯針縫區塊也是不錯的方式。為了事先了解縫線的拉緊力度(以便縮緊布料),可以先在小塊布樣上實驗看看。

木紋染打開了整個針縫庫的大門以及隨之而來的可能性。縫紮法可以很容易塑造基本形狀,且可讓創作者製作出更複雜的染色紋樣設計。

3

準備材料

熨斗
棉布和天然染布（1）
裁縫粉餅
直尺
針和線（2）
水桶
毛巾
紙口罩
橡膠手套（3）
染鍋
酸性染料（4）
剪刀（5）
醋

針縫點子

裝飾性線跡也可以用來點綴染布成品，像是名為「刺子繡」（sashiko）的日本手工藝，傳統來說是跟木紋染聯合使用。

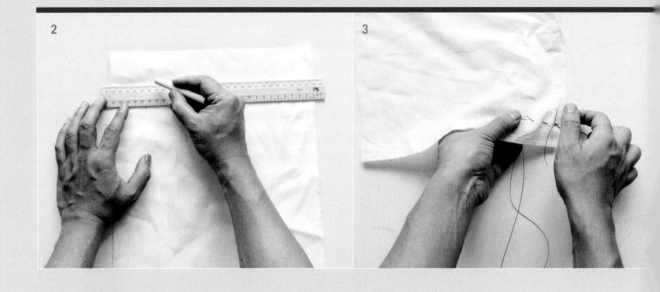

運用縫紮法

1 熨平布料後,置放平面。

2 用直尺和裁縫粉餅畫出數行間距2公分的水平記號線。

3 單線穿針後在雙線尾打結。在第一行縫上平針,當平縫至末端時,將線預留15公分再剪斷,並在線尾打結(這條縫線在縫畢後將被拉緊)。

4 重複上個步驟,直到把每行記號線平縫完畢為止。

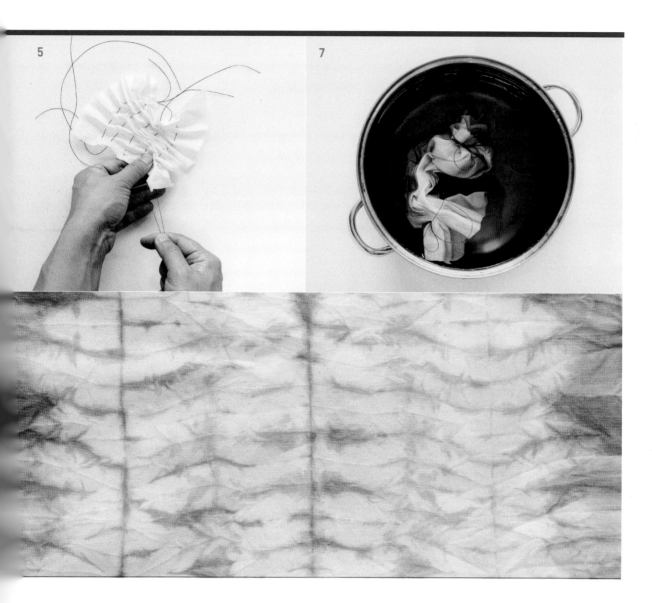

5 把每一行末端的縫線集中，然後一手輕輕拉緊所有縫線，一手把布料推擠一起，以便縮緊布料。最後把所有縫線緊緊打個結。

6 在水桶中浸泡布料15分鐘後，取出布料並用毛巾輕輕拍乾多餘水分。

7 每500公克重的乾布，在染鍋中注入10公升的溫水。在沸水中溶解酸性染料後並加醋。把布料浸入染鍋中，並確保完全被染液蓋住，讓布料在染鍋中以小火煮30分鐘，並不時攪動。

8 待染色過程完畢後，以溫水沖洗布料，然後把打結處剪掉和拆線。再次沖洗，直到水流清澈為止。

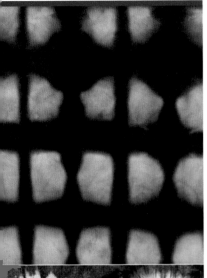

1 盒狀紋

在此所使用的是非常簡單有效的傳統技法。

熨平布料。從布的底端往上摺 5 公分，接著保持相同寬度再往上摺兩次，以打造出四層 5 公分寬的摺布效果，多餘布料則會從側邊露出來。熨平摺線。接著把布料以 90 度轉向，摺出屏風摺。運用雙線縫穿縫固定屏風摺，以便縮緊集中布料，最後在線尾打結。

在水桶中浸泡布料 20 分鐘。按照第 18 頁的配方說明來準備合成藍靛染料。從水桶中取出布料，擰乾多餘水分。把布料浸入染缸中，靜置 15 分鐘；此刻請勿攪動。

待染色過程完畢後，從染缸中取出布料，並讓其氧化 15 分鐘。在拆線和展開布料成盒狀紋之前，以冷水沖洗，直到水流清澈為止。

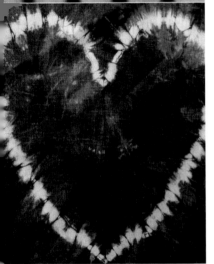

2 心形紋

利用線跡防染所打造的基本形狀來展現絞染作品。

把布對摺並熨平。以摺線作為中心，使用裁縫粉餅畫出半個心形。備好單線穿針，雙線尾打結。從摺疊心形的頂端開始，以平針按照畫線縫製，邊縫邊縮緊布料。縫到末端時，盡可能把縫線拉緊，最後打個緊結。

在水桶中浸泡布料 10 ～ 15 分鐘。請記住，布料打濕時會再收縮，因此可以更進一步收緊縫線。按照第 18 頁的配方說明來準備合成藍靛染料。從水桶中取出布料，並將整塊布料浸入染缸中 15 分鐘。

待染色過程完畢後，取出布料，並讓其氧化 15 分鐘。在拆線之前，以冷水沖洗，直到水流清澈為止。

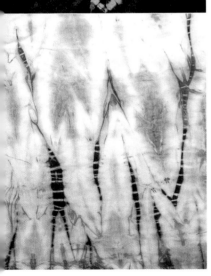

3 條狀紋

這種經典的條紋設計可以透過多種方式進行再造——包括紋樣部分。

把布對摺，運用單針雙線，以平針沿著所摺出的布寬縫，邊縫邊拉緊布料。縫到邊緣處時，將縫線在拉緊的布料端纏繞幾圈後，沿布料長度往下緊緊纏繞約 20 公分左右，纏繞成束管狀。接下來，從上一個縫針拉緊處將布展平成原本的對摺狀，按照上述作法重複平針縫，再次邊縫邊拉緊布料，並纏繞成束管狀，重複步驟直到全部布料綁完為止。

在水桶中浸泡布料 20 分鐘，按照第 18 頁的配方說明來準備反應性染料。從水桶中取出布料，擰乾多餘水分。把布浸入染缸中，靜置 30 分鐘，並不時攪動以確保布料均勻上色。從染缸中取出布料，以冷水沖洗直到水流清澈為止後，再拆線。

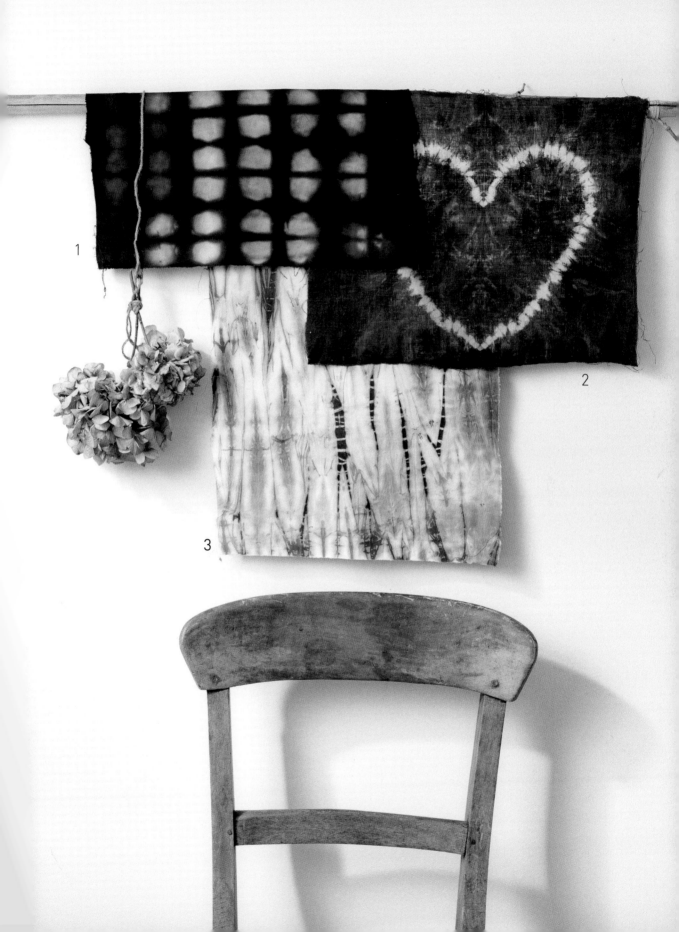

示範作品：
縫紮染絲質頭巾

充分展現縫紮染的最好方式就是改造舊的絲質頭巾成漂亮的配件來贏得讚美。

第一次練習縫紮法時，最好從小面積的布料開始，並選用對比色縫線，以便能夠清楚看到縫線。布料打濕後，試著拉緊縫線，確保打結打得夠緊，以便獲得良好效果。

1 熨平布料後，置放平面。

2 從布的底端往上摺 5 公分，接著保持相同寬度再往上摺兩次，以打造出四層 5 公分寬的摺布效果，多餘布料則會從側邊露出來，再次熨平摺線。

3 把布轉向 90 度，摺出屏風摺。運用雙線縫穿過屏風摺，以便縮緊集中布料，最後在線尾打結。

4 在水桶中浸泡頭巾布 20 分鐘後，取出布料並用毛巾輕輕拍乾多餘水分。

5 以每 500 公克重的乾布，在不銹鋼鍋或琺瑯鍋中注入 15 公升的溫水。用足量熱水溶解酸性染料來製成染液，再把染液倒入染鍋，並將染鍋的水煮沸。把頭巾浸入染鍋中，靜置 10 分鐘，並不時攪動，以確保布料均勻上色。接著加入 2 匙的醋，再靜置 20 分鐘。

6 待染色過程完畢後，以冷水沖洗，然後把打結處剪斷，以便抽掉縫線。再以冷水沖洗一遍，直到水流清澈為止。

絲綢的染色

建議大家使用酸性染料來染絲綢，以便獲得最強烈的顏色。雖然直接染料或反應性染料也會產生相同顏色，但效果將不如預期鮮豔。蘇打也會對絲綢產生影響，並且會移除光澤。

紡綢（habotai）也被稱作中國絲綢，是一種常用於製作絲巾的輕質絲綢。它具有平織紋，並經常被創作者用來繪畫和裝飾，布料硬度足以任由針線來回穿刺，並具有美麗的光澤質感，所以非常適用於縫紮法。

棉質薄紗是取代絲綢的另一個不錯選項，兩者屬性相似，並且非常合適用反應性染料、藍靛染料或直接染料來染色。

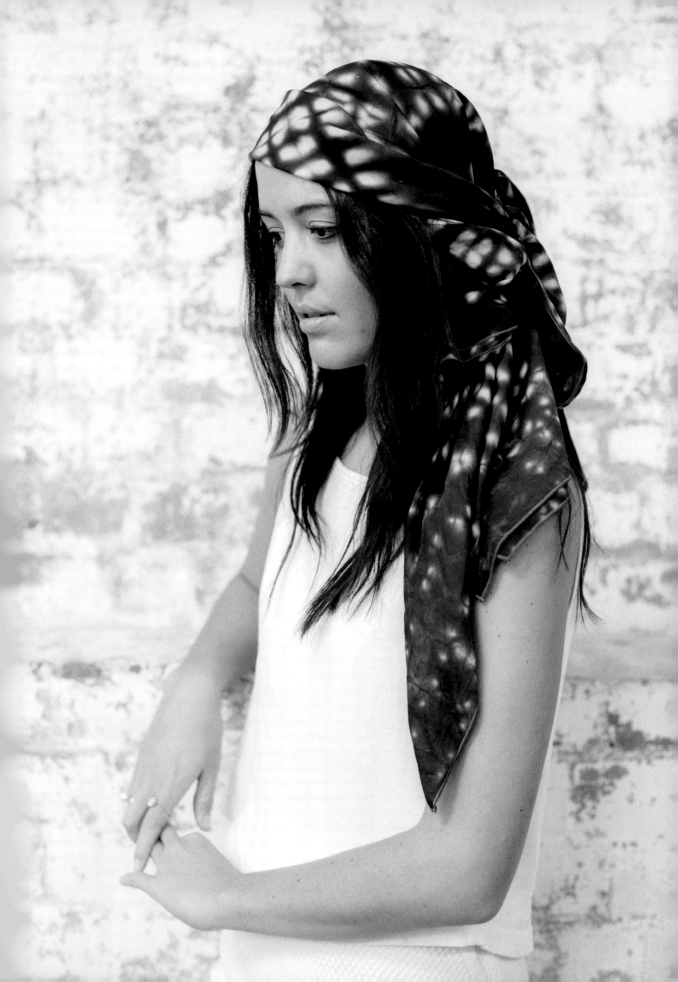

蜘蛛絞染
Kumo
蜘蛛紋綁法

蜘蛛絞染所產出的紋樣狀似蜘蛛絲網（Kumo 是日文羅馬拼音，即「蜘蛛」之意），此技法可以用許多令人驚喜和意想不到的方式呈現，最具代表的是嬉皮風的紮染圓圈。

蜘蛛絞染是由一圈圈的同心圓相連組成，從大圈到小圈，其綁痕似乎都纏連在一起。蜘蛛絞染的基本原理是把布揪起成一束狀，用細線在這束布的頭尾來回纏繞幾次，導致最終呈現香腸狀的長條型綑綁布棒。然而，在綑綁布棒底端所剩的布料上，可以重複進行上述步驟，至於要製作多少蜘蛛紋布棒的數量，則取決於創作者的最終表現理念。蜘蛛紋樣可以透過改變綑綁圓圈的大小，或是變更圓圈的間距，而轉換成不同的效果。

傳統作法是以鉤子或類似工具勾出一束狀，以便雙手可以自由纏綁布料。為了讓初學者更容易操作綁布過程，在揪起的這束布料內端插入牙籤或類似物，可以讓布料固定就位以便穩定地進行捆綁。

蜘蛛絞染特別適用於雙宮綢（silk dupioni，亦稱仿絲布料）或類似高經密織的絲綢。絲綢中的天然竹節額外增加了蜘蛛網狀的紋理，高經密織的纖維則強調出蜘蛛網的細絲線。這種技法常見於復古和服的細節中，同時也是日本最為人知的絞染技法之一。

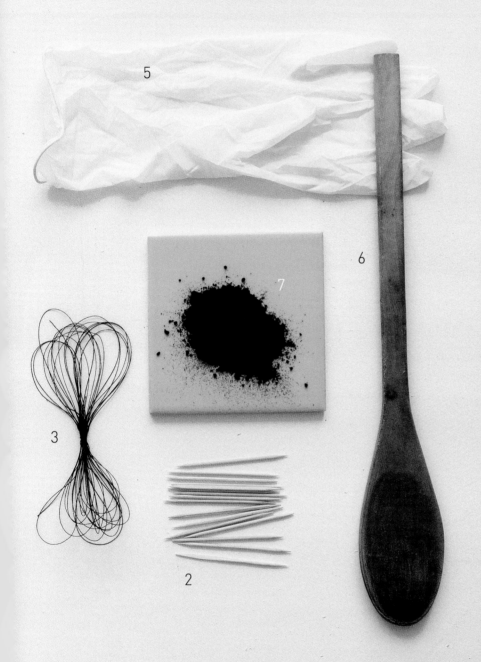

準備材料

熨斗
一塊白色或淺色的絲布
（1）
牙籤（2）
聚酯纖維線或尼龍線
（3）
小剪刀（4）
水桶
毛巾
紙口罩
橡膠手套（5）
染鍋
木製勺子（6）
酸性染料（7）

2　　　　　　　　　　　　　　　5

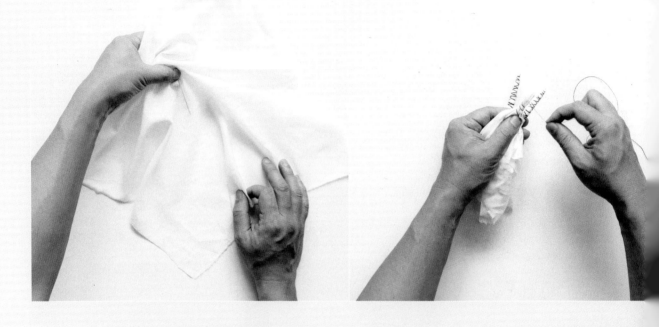

如何綁染蜘蛛紋

1 熨平絲布。

2 用牙籤頂著布,以便揪起一束布。

3 把布圍繞牙籤稍摺疊。

4 握住牙籤尾端,用線在這段包覆牙籤的摺布上頭尾來回纏繞數次。最後把線打結,並剪掉線尾。

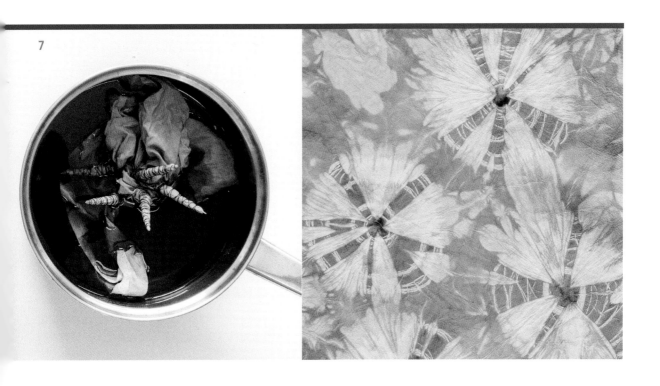

7

5 重複步驟 4 的作法，直到完成一支支的牙籤布棒為止。

6 在水桶中浸泡布料 20 分鐘後，取出布料並用毛巾輕輕拍乾多餘水分。

7 用足量溫水溶解反應性染料來製成染液，接著倒入 2 公升沸水中。把布料浸入染鍋，並確保完全被染液蓋住。靜置 30 分鐘，並不時攪動。

8 以冷水沖洗，剪開綁線和拿掉牙籤，再次沖洗布料，直到水流清澈為止。

1 熱定型

熱定型蜘蛛絞染形成的美麗布紋，增添不可思議的觸感元素。

熱定型技法常用於絲綢上，但因為洗滌會破壞蜘蛛紋樣，所以為了避免這種情況發生，請使用洗滌後不會變形的熱定型合成布料來製作。用噴水器將合成布料打濕，從布料上揪出一束布，用細線在這束布的頭尾來回纏繞幾次，最後打結固定。重複上述步驟，直到完成原設定的綑綁布棒數量為止。

接著以報紙或紗布包覆確保綑綁布棒的面積，並將其放入蒸籠裡。在鍋子裡注入少許沸水，把蒸籠放入鍋中蒸 20 分鐘。待蒸籠冷卻後，取出布料，拆開報紙或紗布，然後先解開一根布棒看看效果如何。如果滿意熱定型結果，請繼續解開剩下的布棒。如果布料很厚重或面積很大，則可能需要再多蒸個 10 分鐘，因此得重新綁好布棒繼續蒸。蒸好了，作品便大功告成，可用冷水洗滌。

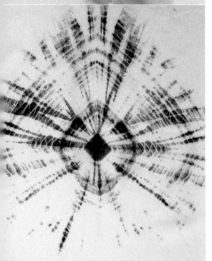

2 大型蜘蛛紋

變換尺寸大小可以凸顯出蜘蛛紋的細緻網狀線條。

把布料置放平面。用大拇指和食指在布中心揪起預設的蜘蛛紋圓圈大小，在圓框處用橡皮筋固定住，接著把橡皮筋上方整個圓面積浸濕。使用合成線從圓框處往頂端圓心來回纏繞，然後綁緊打結。

在水桶中浸泡布料 10 分鐘。按照第 18 頁的配方說明來準備合成藍靛染缸，從水桶中取出布料，擰乾多餘水分。緊握橡皮筋下方的布料，把整個圓面積的布料浸入染缸中 10 分鐘（需要抓緊布料或把布懸掛染缸邊）。

取出布料，注意不要濺到留白區塊，並讓其氧化 15 分鐘。以冷水從留白區塊沖洗下來，直到水流清澈為止。

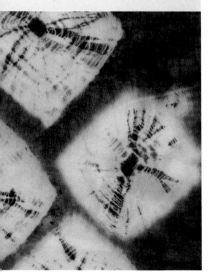

3 雙色染

此作法可以在手染色塊背景上打造出細緻的蜘蛛紋樣。

把布料置放平面，在布上找到一點揪起預設的蜘蛛紋圓圈大小，在圓框處用橡皮筋固定住，接著把橡皮筋上方整個圓面積浸濕。使用合成線從圓框處往頂端圓心來回纏繞，然後綁緊打結，可以根據設計需求來綑綁更多的圓圈。

在水桶中浸泡布料 10 分鐘。按照第 18 頁的配方說明來準備合成藍靛染缸。從水桶中取出布料，擰乾多餘水分。緊握橡皮筋下方的布料，把整個圓面積的布料浸入染缸中 10 分鐘。

從染缸中取出布料，並讓其氧化 15 分鐘。以冷水從留白區塊沖洗下來。用保鮮膜包覆沖洗過的圓圈面積（此環節是要避開第二次的染色），並用橡皮筋綁好固定。按照第 18 頁的配方說明來準備反應性染料。把整個綑綁布料浸入染缸 30 分鐘後，取出沖洗，解開保鮮膜，再次沖洗，直到水流清澈為止。

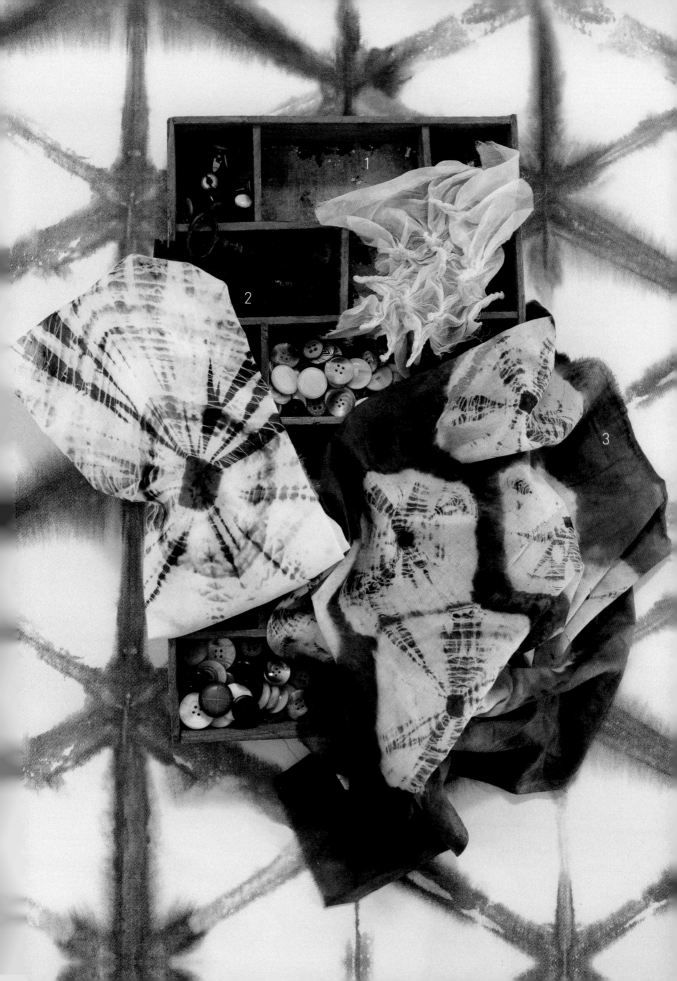

示範作品：
蜘蛛紋被套和枕套

這是裝飾臥室或賦予舊寢具床套新生命的好方式。蜘蛛絞染可以運用在不同的尺寸上，也可透過重複紋樣來打造獨特的寢具床套收藏品。

此作品需要使用藍靛染料，但也可用反應性染料或直接染料來取代。

1 把白色或淺色棉質被套攤開，正面朝上。找出被套中心點，揪起心中預設的蜘蛛紋圓圈大小，在圓框處用橡皮筋綁好固定。

2 把橡皮筋上方的整個圓面積浸濕。使用合成線從圓框處往頂端圓心來回纏繞，以形成大型的綑綁圓圈，然後綁緊打結，並剪斷線尾。

3 在水桶中浸泡綑綁布料 20 分鐘。

4 用 15 公升溫水來準備合成藍靛染缸，把藍靛粉和低亞硫酸鈉加入染缸，輕輕攪動。用熱水溶解 2 大匙（30 毫升）的蘇打，接著慢慢地把溶液倒入染缸，靜置 15 分鐘。

5 從水桶中取出布料，並用毛巾輕輕拍乾多餘水分。握緊橡皮筋下方的布料，把整個圓面積的布料浸入染缸中 10 分鐘（需要抓緊布料或把布料懸掛染缸邊）。

6 取出布料，注意不要讓染料濺到留白區塊。以冷水從留白區塊沖洗下來，直到水流清澈為止。剪開綁線，再用中性洗潔精和冷水洗滌。

當代蜘蛛絞染

你可以打造一些不成對的蜘蛛紋枕套來搭配被套。試著把蜘蛛紋圓圈、一串串的蜘蛛紋或隨機散佈的蜘蛛紋擺設在不同位置上看看。

使用藍染寢具時，建議在染色後將其浸泡在沸水中。這樣可以去除多餘的染料顆粒，並防止染料轉移。

請用中性洗潔精來洗滌，切勿用鹼性洗衣粉洗滌藍靛染物。

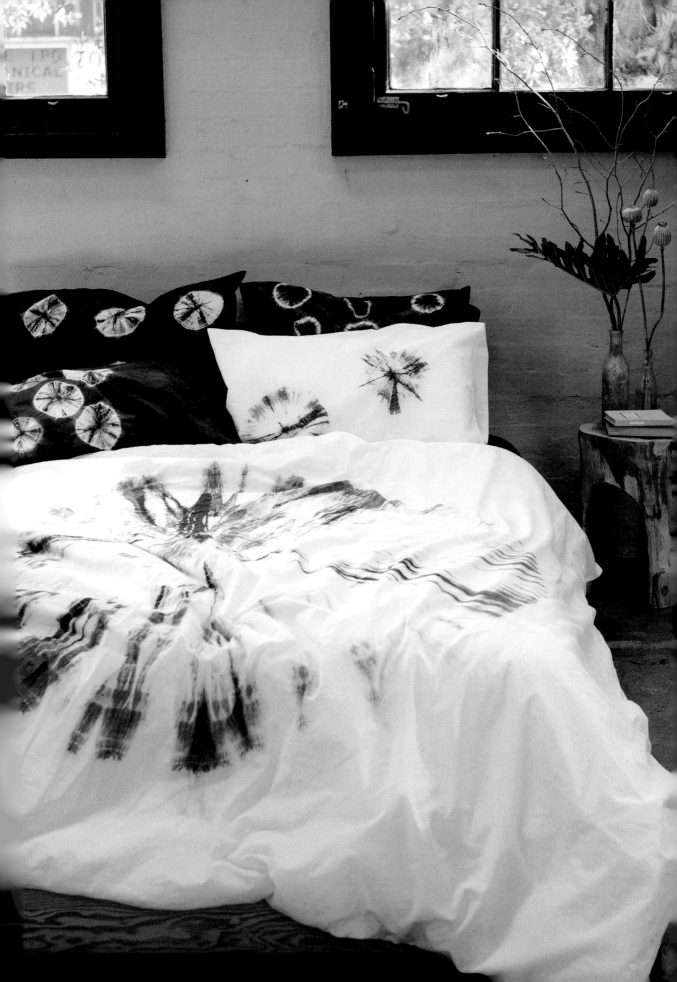

熱定型布料
Heat-setting fabric

1

5

3

絞染的美麗往往以綑綁所形成的立體造型來
展現。因為其立體造型也等同成品布那樣令
人驚豔不已,讓人有時很不想拆開所有繁複
的綑綁線。熱定型布料雖也可拿來染色,但
這項技術強調的是這種古老工藝的塑形面向。

談到熱定型布料,100%聚酯纖維布料綑綁完後好像應該直
接放入染缸中,但其實不然,這類布料反而要放入如蒸鍋
或壓力鍋等容器中受熱,才能讓綑綁的布料定型,並保持
漂亮的立體造型,若進行染色、解開綑綁布料和熨平布料
的話,則會遺失美麗的立體感。

聚酯纖維具有熱塑性質,也就是說布料受熱時,纖維會軟
化進而定型。絲綢也可用沸水加熱或蒸氣的技法來軟化纖
維,以致布料冷卻後即可塑形。不過,這種造型效果不會
永遠定型,而且需要用乾洗方式來防止布料造型變形。

有些創作者專用熱定型技法來發揮創作絞染造型,而非使
用染色來打造平面紋樣。熱定型絞染技法常常被運用在圍
巾和高級手工訂製服的創作,主要是時尚設計師利用其浮
雕性質作為服裝作品的特色。

準備材料

裁縫粉餅（1）

直尺（2）

100%聚酯纖維布料（3）

彈珠（4）

橡皮筋（5）

報紙或紗布（6）

舊蒸籠（7）

舊鍋子

1 **2**

如何熱定型處理
布料

1 使用裁縫粉餅和直尺，畫出想要綑綁的範圍（大約做個記號，之後可再隨意調整設計構圖）。

2 把彈珠放到布面記號範圍的背面，並用橡皮筋包起綁緊。

3 在所有記號範圍持續重複步驟 2 的作法。確保彈珠都是包覆在同一面，如此一來才能呈現出整體性的造型效果。

4 用報紙或紗布包覆保護布料。

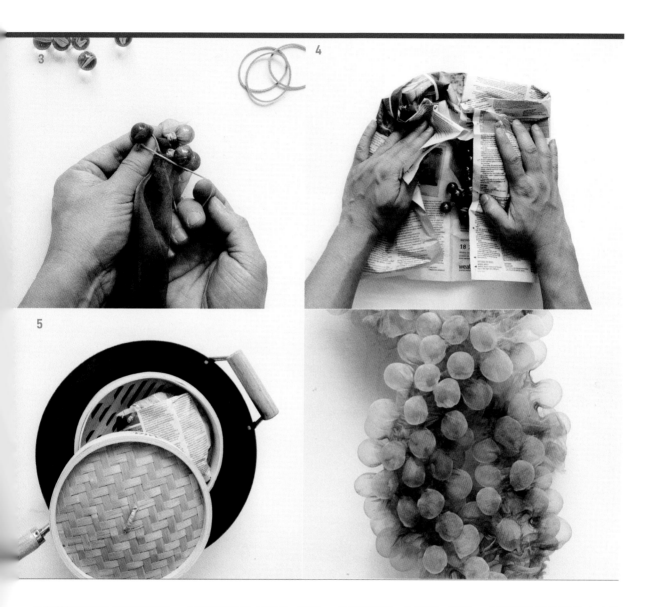

5 在蒸籠裡放入包覆好的布料。把蒸籠放進鍋中,並注入足量沸水(水位高度大約到蒸籠底座,但不能碰到布料),蒸上 20 分鐘,並注意水位高度──也許需要加水來防止燒乾。

6 把蒸籠從鍋中取出,待布料冷卻後,才可從蒸籠中取出。

7 拆開報紙,先解開一顆彈珠看看效果如何。若是滿意熱定型的效果,便可繼續解開剩下的彈珠。若布料很厚或面積很大,可能需要多蒸個 10 鐘,確定是以上情況的話,就把拆開的彈珠重綁後繼續蒸布。

8 蒸完後作品算是大功告成,可用冷水洗滌(並非必要)。

1 星星形

每種絞染技法的製作過程都包括立體塑型,也都可用來轉換成熱定型的變化,固定造型相當簡單的!

準備蒸氣熨斗和 100% 合成烏干紗。布料以水平方向摺出約寬 10 公分的扇形摺,並且熨燙摺線。不用把布料垂直摺成方形,而是試著重複摺出三角形形狀,按照三角形摺線來回摺疊布料,很像在製作三角御飯糰那樣!這個摺法最後會產生一疊三角形皺摺(參見第 22 頁圖示)。接著壓壓摺痕,並用蒸氣熨燙,待布料冷卻後,把布料攤開即可呈現結構造型。

2 嵐染形

打造嵐染的擠壓痕跡是創作美麗立體作品的理想紋理。

使用 100% 合成烏干紗或類似布料。找一根小金屬桿或類似物(甚至舊罐子也行),勿用普通水管,原因是水管若放進蒸籠裡會軟掉。把合成布料纏繞在桿子或罐子上,用橡皮筋束好固定兩端,將桿子直立於桌面,用橡皮筋以約 1 公分的間距從桿子頂端綁到底端。接著用力把布料往底端擠壓,經過這道擠壓可以打造出摺紋。再把布料放入大型蒸籠蒸 20 分鐘。接著取出布料,待布料冷卻後,剪開橡皮筋即可呈現結構造型。

3 不同大小的彈珠

改變熱定型造型大小的有效方法是採用不同尺寸的防染工具。

隨機選擇區塊來配置大大小小的彈珠。確保彈珠全部放在同面布料上以呈現整體性。繼續分配彈珠位置,直到佈滿所有布面為止。

用報紙或紗布包覆保護布料,並將其放入蒸籠裡。 在鍋裡注入少許沸水,把蒸籠放入鍋裡蒸 20 分鐘。待布料冷卻後,才從蒸籠中取出布料,拆開報紙或紗布,然後先解開一顆彈珠看看效果如何。若是滿意熱定型的效果,便可繼續解開剩下的彈珠。若布料很厚或面積很大,可能需要多蒸 10 分鐘。確定是以上情況的話,就把拆開的彈珠重綁後繼續蒸布。

蒸完後作品算是大功告成,可用冷水洗滌(並非必要)。

示範作品：
高級時尚熱定型圍巾

精緻的熱定型摺痕創造出的美麗繁複圍巾，是任何時尚伸展台或雜誌最愛的。

練習熱定型絞染時，請記住合成的布料都是熱塑性材質，處理時會變得很燙。

1 把一張保鮮膜攤開在平面上，上面置放一塊相同大小的 100％合成烏干紗。

2 以水平方向摺出寬約 1 公分的屏風摺，利用保鮮膜來固定摺痕。

3 持續沿著布的長度摺疊。

4 小心地把摺布和保鮮膜的兩端夾緊固定，讓皺摺牢牢被夾緊。

5 在蒸籠裡放入摺好的布料。把蒸籠放入鍋中，並注入足量的沸水（水位高度大約到蒸籠底座，但不能碰到布料），蒸上20分鐘。注意水位高度——也許需要加水來防止燒乾。

6 把蒸籠從鍋中取出，待布料冷卻後，才可從蒸籠中取出。

熱定型技法與布料

熱定型技法也可用在絲綢或棉布上；然而，因為水洗會讓摺痕消失，使得布料恢復到之前平坦狀態，所以為了維持摺痕，必須以乾洗方式處理。

許多時裝設計師創作時會運用這類技法，日本時尚大師三宅一生是首位讓這個技法站上世界時裝舞台的人。

7 一旦布料冷卻後，展開皺摺，拿掉保鮮膜以呈現熱定型摺痕圍巾，作品算是大功告成了，之後可用冷水洗滌（並非必要）。

打摺條紋
Pleating stripes

條紋是許多產業和不同創作風格中的經典設計款式。手工條紋呈現的風格,可反映創作者的用心,使得絞染條紋與眾不同。

打造條紋的方式也常見於嵐染(參見第 36 頁)和形染(參見第 76 頁)的運用中,最基本的製作過程才是最讓人有興趣的。這種條紋染的製作過程類似於形染,差異就在於非具體形狀造型而已。摺疊技法用來打造條紋,夾具則用來固定布料,然後只要簡單地把一半摺疊布料浸入染料中便完成條紋效果。

這項技法讓人可在創作前就先大致設定成品模樣,因此具有強大的設計力、事先計劃好條紋非常重要。條紋可以透過摺疊尺寸、染色範圍、摺疊角度,以及是否包括像是雙線縫等其他技法來做變化。

條紋技法簡易操作,藉由創作者的掌握度、好奇心和審美感來添加條紋圖樣,可以使製作流程和設計更加繁複。條紋可以展現不同的寬度,色彩可以是雙色或多色、漸層色、對比色或同色系或是滲色調。這個簡單技法變化多端,即使作為初學者,也是個讓人很好上手,並保證達到專業效果的技法。條紋是永恆的美感,而絞染則讓作品展現出個人獨特風格的最好方式。

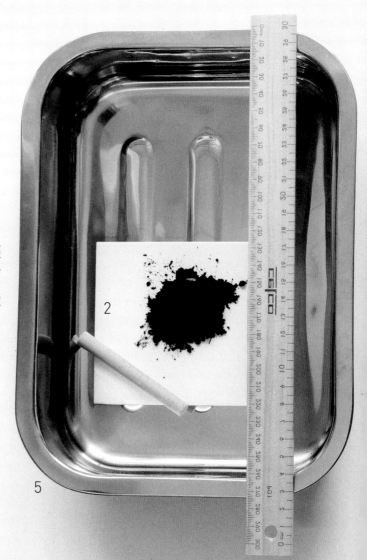

準備材料

熨斗
一塊白色或淺色棉布
（1）
裁縫粉餅（2）
直尺（3）
木衣夾或夾具（4）
水桶
毛巾
足以容納條紋長度的淺
染盤（5）
紙口罩
橡膠手套（6）
反應性染料（7）

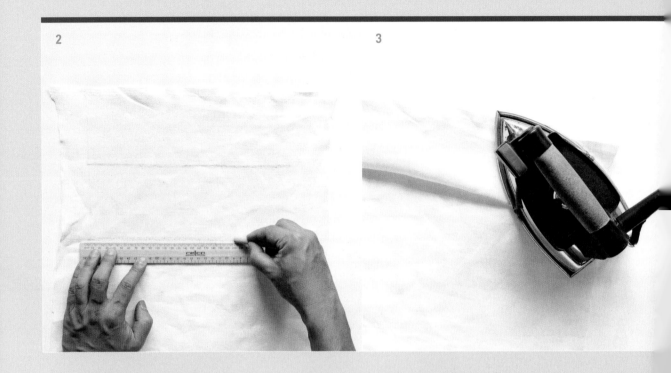

手染條紋

1 熨平布料後，置放平面。

2 用直尺和裁縫粉餅，在布上畫出數條間隔 10 公分的水平線。

3 按照記號線一前一後摺出扇形摺，並且熨平每條摺線。

4 用夾具固定好打摺處。

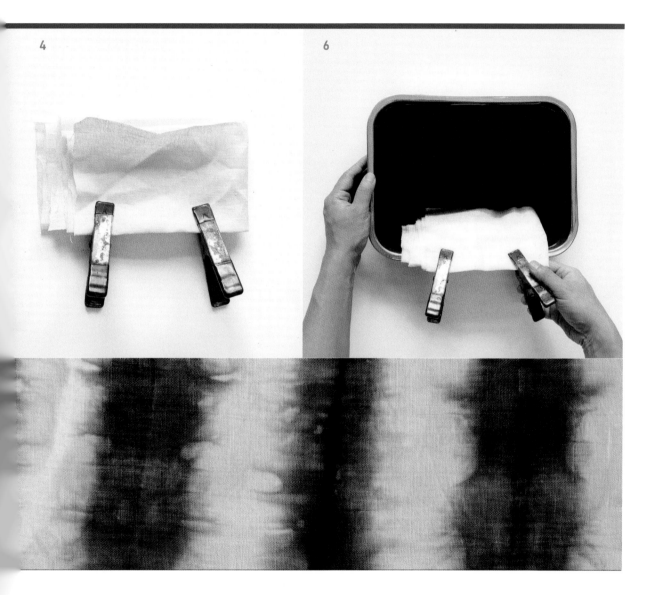

4

6

5 在水桶中浸泡布料 10 分鐘後，取出布料並用毛巾輕輕拍乾多餘水分。

6 用足量溫水溶解反應性染料來製成染液，接著倒入注有 1 公升水的淺染盤中。用熱水分別溶解鹽和蘇打，再把溶解液倒入染盤中（參見第 18 頁反應性染料配方用量說明）。拿好夾具，將打摺邊浸入染盤，一旦攤開布料後，條紋寬度會加倍。靜置 30 分鐘。

7 待染色過程完畢後，輕輕取出布料，並確保染料不會濺到留白區塊。

8 以冷水沖洗，拿掉夾具。再以冷水沖洗一遍，直到水流清澈為止。

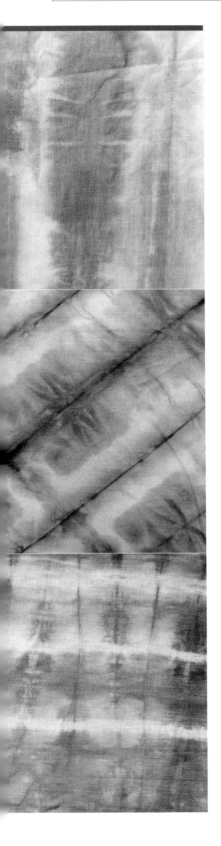

1 雙色染
雙色條紋看起來效果甚佳。

熨平布料。用直尺和裁縫粉餅在布上畫出數條間隔 10 公分的線,並按照畫線摺出扇形摺,熨平摺線,接著用夾具固定好打摺處。

在水桶中浸泡布料 10 分鐘後,按照第 18 頁的配方說明來準備反應性染料。從水桶中取出布料並用毛巾輕輕拍乾多餘水分。拿好夾具,將打摺邊浸入染盤(記住,一旦攤開布料後,條紋寬度會加倍),靜置 30 分鐘。

接著輕輕取出布料,確保染料不會濺到留白區塊。拿好夾具,以冷水沖洗染色區塊。接著把夾具交換到剛剛染色的那一側。按照配方說明來準備第二種染料顏色,並重複上述過程,把白色布面浸入第二個染盤中,並靜置 15 分鐘。接著取出布料,以冷水沖洗,拿掉夾具,再以冷水沖洗一遍,直到水流清澈為止。

2 疊色染
這個技法可以讓你在喜愛的有色布料上添增另一道色彩。

從淺色布料開始著手。攤開布料並熨平。用直尺和裁縫粉餅在布上畫出數條間隔 10 公分的線,並按照畫線摺出扇形摺,熨平摺線,接著用夾具固定好打摺處。

在水桶中浸泡布料 10 分鐘後,用少量溫水溶解反應性染料來製成染液,接著倒入注有 2 公升水的鍋具中。用熱水溶解鹽和蘇打後倒入鍋具。再將鍋具的溶解液倒入淺染盤中。從水桶中取出布料並用毛巾輕輕拍乾多餘水分。拿好夾具,將打摺邊浸入染盤(記住,一旦攤開布料後,條紋寬度會加倍),靜置 30 分鐘。

待染色過程完畢後,輕輕取出布料,並確保染料不會濺到留白區塊。以冷水沖洗,拿掉夾具,再以冷水沖洗一遍,直到水流清澈為止。

3 綑綁染
這個超級簡單範例是用來說明如何創造具有大量紋樣的抽象條紋。

將布料置放平面。把雙手放在布料兩端,以隨性不制式化的方式摺出小間距的扇形摺,然後用橡皮筋以 7.5 公分的間距從頭到尾逐一綁緊。

在水桶中浸泡布料 10 分鐘後,用少量溫水溶解反應性染料來製成染液,接著倒入注有 2 公升水的鍋具中。用熱水溶解鹽和蘇打後倒入鍋具。

浸泡整塊布料 30 分鐘後取出,並以冷水沖洗。接著剪開橡皮筋,再次沖洗,直到水流清澈為止。注意到布面較明顯的留白線條,這是來自防染的結果;而較柔和的線條部分,則是布料擠壓產生的效果。

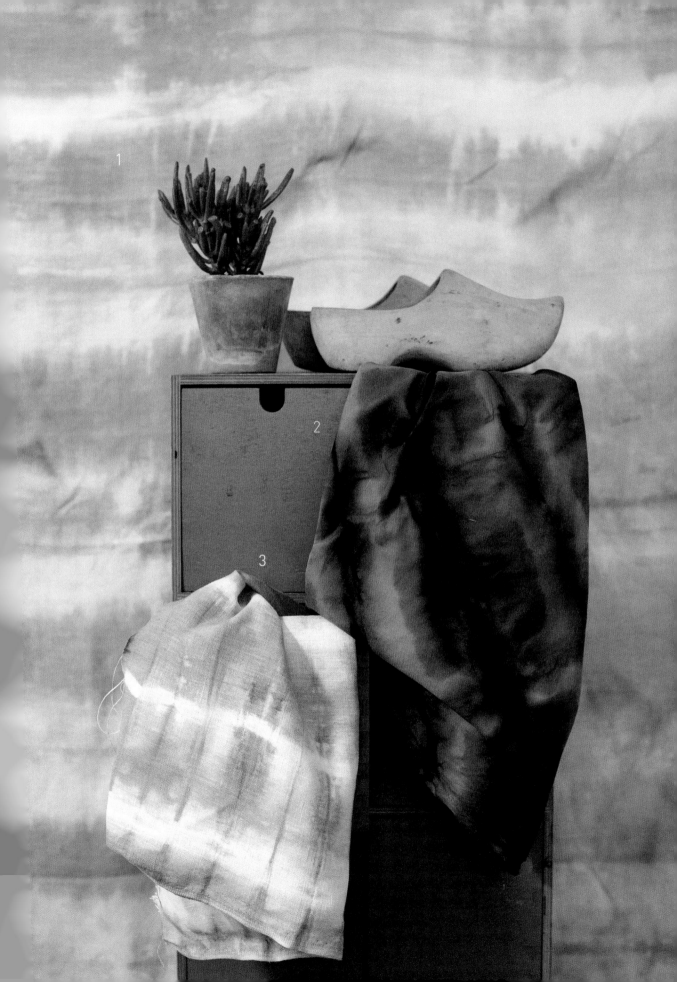

示範作品：條紋沙龍裙

跳脫基本直條紋，並為這款多變的粉紅菱紋裙增添一番樂趣。只要在這件沙龍裙上多打一摺或兩摺，便能將棉布條紋化身為馬爾地夫度假裙。

條紋的美妙之處在其永恆的簡潔。

1 把白色或淺色的沙龍裙以水平方向對摺，接著再以垂直方向對摺。

2 從對摺中心點開始，以 45 度角方向摺出扇形摺，直到摺疊完畢為止。

3 用夾具固定好皺摺一端，在水桶中浸泡布料 10 分鐘後，取出布料並用毛巾輕輕拍乾多餘水分。

4 用足量溫水溶解反應性染料來製成染液，接著倒入注有 2 公升水的鍋具中。用熱水分別溶解鹽和蘇打後倒入鍋具中（參見第 18 頁反應性染料配方用量說明）。

5 把 6 公分高的溶解液倒入足以容納條紋長度的淺染盤中。

6 抓住夾具，輕輕將打摺布邊浸入染盤，靜置 1 小時。

7 輕輕從染盤中取出布料，確保染料不會濺到留白區塊。以冷水沖洗，拿掉夾具，再次用沖洗，直到水流清澈為止。

打摺和預浸

進行打摺條紋技法時，要記得檢查染料是否確定滲入皺摺之間。如果沒有正確的預浸處理，布塊會過於乾燥，因而導致條紋上色不均勻。

由於預浸有助均勻分散染料，並避免產生染色斑點，所以是染色過程中至關重要的一步。由於布料在打濕時會收縮，因此建議預先浸泡綑綁好的布料，以便檢查防染的固定鬆緊度。如果固定處鬆掉的話，還是在染色前的階段先處理好才是最佳保障。

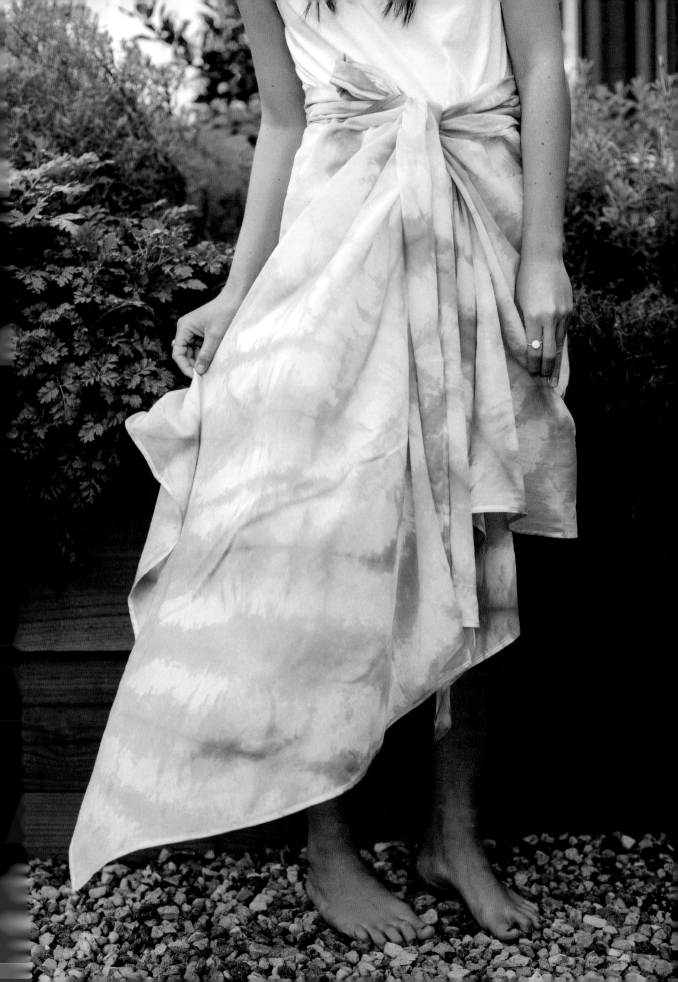

4

夾染 Itajime
形染法

夾染是一種形狀防染的方式，可以說是一種有趣且變化多的絞染技法。利用摺疊
布料和夾具固定形狀，讓人藉此創造設想中或基本或複雜的紋樣。

絞染的形狀防染法是將兩個平面形狀的東西互相對緊，以便在布料上形成防染形狀。這些形狀需要用到夾具、橡皮筋或麻繩牢牢固定。至於固定形狀工具的選擇，將會決定防染形狀面積上應呈現的紋樣效果。如果使用夾具的話，會形成乾淨俐落的形狀紋樣；但若是使用橡皮筋或麻繩的話，將會形成另一道細緻的防染線紋，進而在作品上增添另種質感。

夾染的美妙之處在於身為創作者的你可以自行規劃設計。根據想要的效果來設計一個十分結構化且具有幾何形狀的紋樣，或是摺疊鬆散且帶有大量滲色模糊紋理的藝術品。創作者在使用夾染技法時，布料選擇的考慮是很重要的；如果布料太厚，導致防染固定不夠緊固的話，將無法防止染料滲透。

夾染是依靠扇形摺（在布料上一前一後反覆摺疊，形成類似扇形狀）。這種摺法確保布料總是朝外而非往內疊，以達到染料能夠均勻滲透。這種摺法還可呈現一套紋樣，而摺面大小將決定形狀紋樣之間的間距。

5

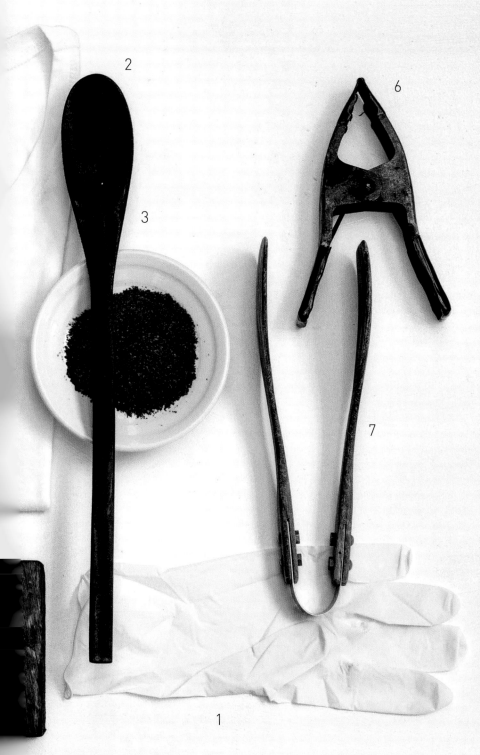

準備材料

橡膠手套（1）

紙口罩

勺子（2）

纖維反應性染料（3）

染鍋

熨斗

白色或淺色的天然纖維布料（4）

兩個相同形狀的防染工具（5）

夾具、橡皮筋或麻繩（6）

水桶

用來從染缸取出布料的夾子（7）

中性洗潔精

鹽

蘇打

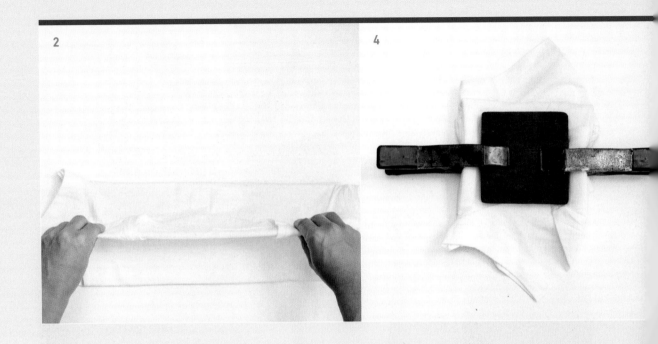

如何用形狀防染法
來紮染？

1 熨平布料。在本範例中，我們使用棉質 T 恤（另參見第 82 ～ 83 頁的 T 恤示範作品）。

2 以水平方向打摺布料。摺面尺寸取決於防染工具的大小，並且連帶影響幾何紋樣的間距。

3 再換以垂直方向打摺布料，藉此形成方塊布。

4 把布料夾在兩個相同形狀的防染工具中間，並確保形狀器物互相對緊以形成防染區塊。利用夾具、麻繩或橡皮筋將形狀器物牢牢固定。

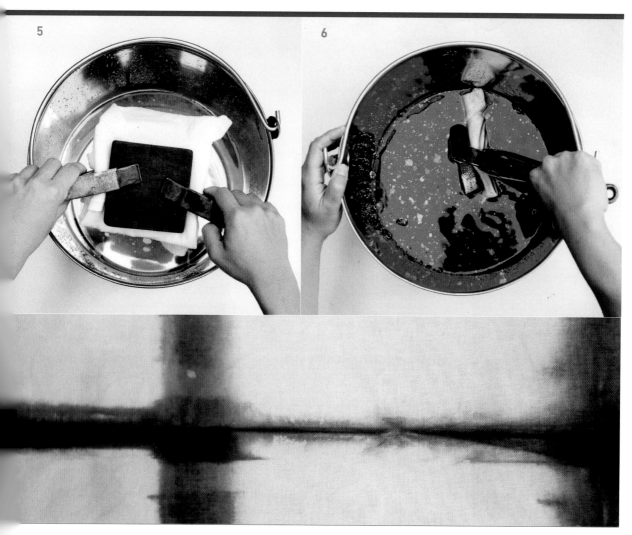

5 在水桶中浸泡布料幾分鐘，確保布料完全浸濕，水會進入布料纖維的空隙，這意味著布料將獲得更均勻的上色效果，並且染料不太可能滲透防染區塊。

注意：因為布料打濕時會收縮，所以在這個環節上，請確保夾具和橡皮筋固定得夠牢固。

6 用足量溫水溶解反應性染料來製成染液，接著倒入注有 2 公升水的鍋具中。用熱水分別溶解鹽和蘇打後倒入鍋具中（參見第 18 頁反應性染料配方用量說明）。把打濕布料浸入染鍋，請確保染液完全蓋過布料。

7 靜置 15 分鐘，並且不時攪動。

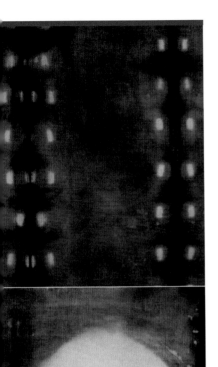

1 木衣夾防染

這是現代版的形狀防染法，由於使用家用衣夾的關係，作法上非常簡單。在此使用的是一塊藍染的輕質棉布。

以水平方向打摺布料（約 10 公分寬的摺面），再以垂直方向打摺布料（約 10 公分寬的摺面），藉此形成長寬 10 公分的方塊布，按照個人喜好在方塊布兩側任意夾上木衣夾。我們偏好以少量木衣夾所呈現的視覺效果；因為效果看起來簡單優雅，而且充滿著日式風格。

在溫水中浸泡布料 5 分鐘。按照第 18 頁的配方說明來準備合成藍靛染料。輕輕地把布料浸入藍靛染缸中，靜置 15 分鐘，此刻請勿攪動。從染缸中取出布料，並讓其氧化 15 分鐘。

拿掉木衣夾之前先徹底沖洗布料，洗掉任何殘留的染料，鬆開木衣夾，攤開布料。最後用中性洗潔精洗滌。

2 圓形防染

可以手工裁切形狀或用簡單瓶蓋來製作圓形防染工具。

摺面尺寸取決於防染工具的大小，並且連帶影響幾何紋樣的間距。本範例使用的是 50 公分寬的輕質棉布打摺而成的 12 公分寬的摺面，搭配直徑 10 公分的瓶蓋防染工具。

先以水平方向打摺布料，再以垂直方向打摺，藉此形成長寬 12 公分的方塊布。將方塊布夾在兩個相同直徑 10 公分的瓶蓋之間，用夾具固定，並在溫水中浸泡 5 分鐘。按照第 18 頁的配方說明來準備合成藍靛染料。輕輕地把布料浸入藍靛染缸中，靜置 15 分鐘，此刻請勿攪動。從染缸中取出布料，並讓其氧化 15 分鐘。

拿掉圓形防染工具之前先徹底沖洗，洗掉任何殘留的染料，移走瓶蓋，攤開布料。最後用中性洗潔精洗滌。

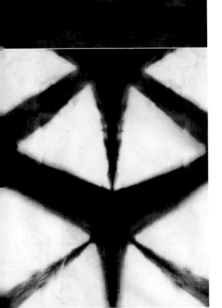

3 三角形防染

這個三角形幾何紋樣非常受歡迎，製作過程也很有趣。你需要準備兩個平面三角形的器物來打造防染區塊。

以水平方向打摺布料（約 10 公分寬的摺面），然而不要以垂直方向打摺成方塊狀，而是橫向重複摺出三角形形狀，以致形成防染區塊。按照三角形摺線來回摺疊布料，很像在製作三角御飯糰那樣！（參見第 22 頁圖示）。

將布料夾在 10 公分長的三角形防染工具之間，用夾具固定，並在溫水中浸泡 5 分鐘。按照第 18 頁的配方說明來準備合成藍靛染料。輕輕地把布料浸入藍靛染缸中，靜置 15 分鐘，請勿攪動。從染缸中取出布料，並讓其氧化 15 分鐘。

拿掉三角形防染工具之前先徹底沖洗，洗掉任何殘留的染料，移開三角形器物，攤開布料。最後用中性洗潔精洗滌。

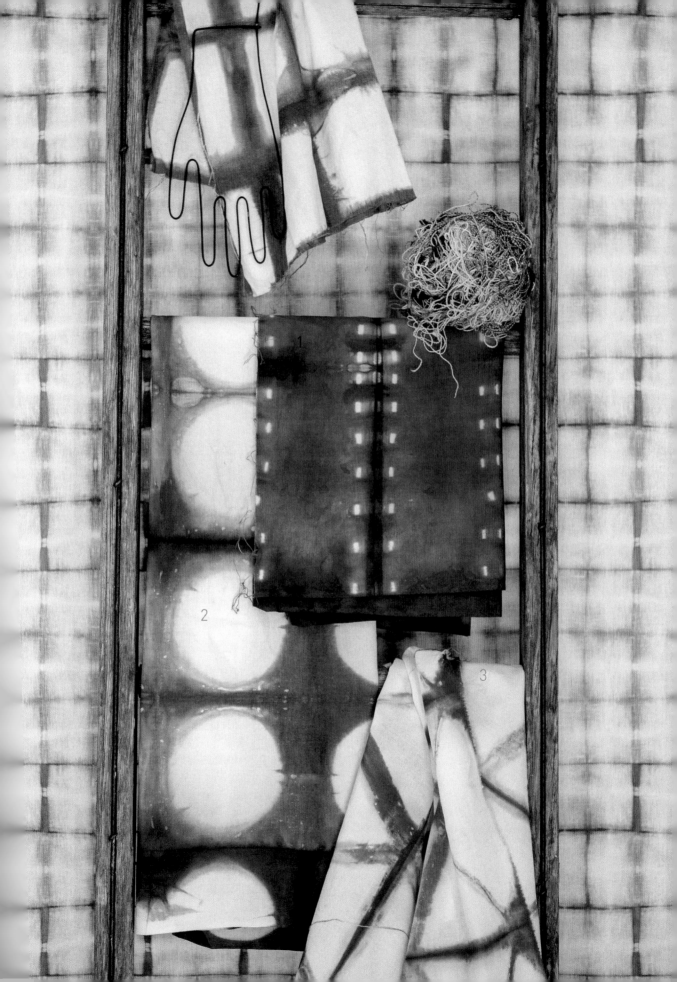

示範作品：窗格紋 T 恤

這件 T 恤是用藍靛染料染色的。藍染是一種表面染色（染料吸附在纖維表面），並且會產生一些不錯的色調和紋理，非常適合用來製作形狀防染。

T 恤的袖子沒有打摺的原因是為了保持整面藍色調。因為 T 恤有正面和背面，而且厚度很厚，所以使用大塊方形作為防染面積，以便將摺疊厚度保持在最低限度。

1 以水平方向打摺 T 恤（摺面約 14 公分寬）。

2 再以垂直方向打摺（摺面約 14 公分寬），藉此形成長寬 14 公分的方塊布。

3 將 T 恤夾在兩個相同長寬 12 公分的方形防染工具之間，並用夾具固定，讓袖子攤開兩邊。

4 按照第 18 頁的配方說明來準備藍靛染料。將 T 恤浸入染缸中，靜置 15 分鐘。

5 從染缸中取出布料，並讓其氧化 15 分鐘。

6 拿掉方形器物之前先沖洗徹底，洗掉任何殘留的染料，鬆開方形器物，攤開布料。

7 用中性洗潔精洗滌，清水沖洗直到水流清澈為止。布料掛起晾乾。

藍靛染料

藍靛染料是世界各地普遍使用的天然染料，以其獨特的藍色而聞名。藍靛染料最常用於牛仔褲的染色，屬染料類別中的甕缸染料，不溶於水，且必須經歷化學變化才能溶解。

從藍染缸中取出布料時，染布始終呈現綠色，而在暴露空氣中幾分鐘後，染布即從綠色變為藍色，這個過程稱之為氧化（與空氣中的氧氣產生反應）。雖然建藍染缸的工序比起許多其他商業染料更繁複耗時，但因為藍染效果是獨一無二的，而且製作過程很吸引人，非常值得一試。藍染布品需用中性洗潔精洗滌，以防止染色變化。

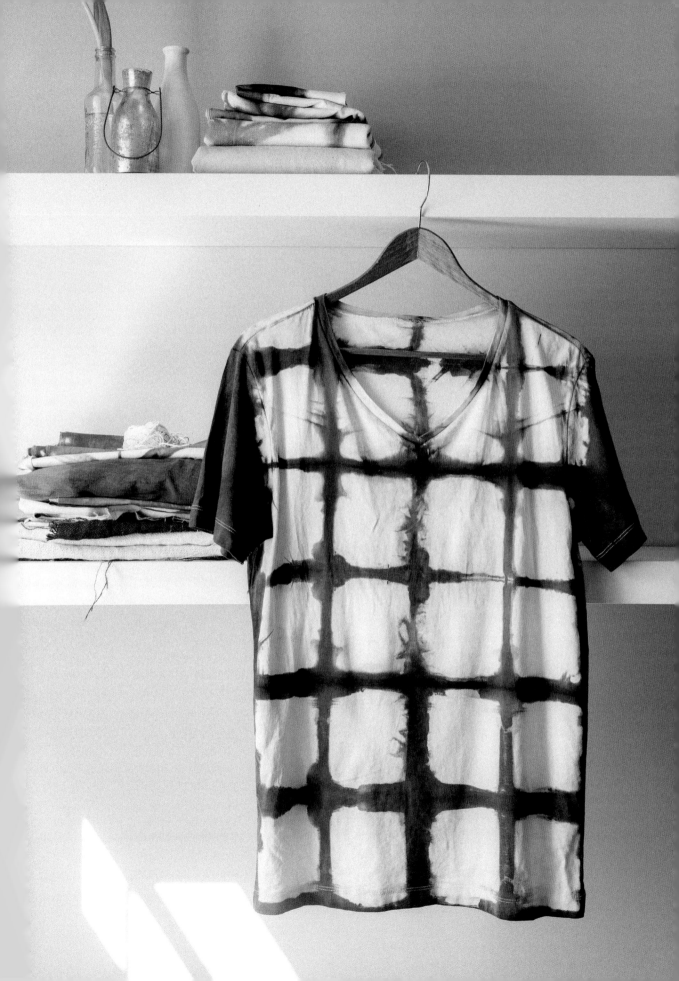

3

1

綁染
Scrunch

最簡單的技法往往是最有效的。隨性地將布料抓揉成一團，並在染色前用麻繩或橡皮筋綑綁，其所呈現的紋樣是隨機抽象的，並以方向性的分支線條佈滿整面布料。

綁染中的綑綁鬆緊度是決定多少布料紋樣或質地的因素。如果綑綁太緊，染色無法滲入布料，會留下極少量的紋樣。如果綁得太鬆，染料輕易滲透，會留下極少的空白。橡皮筋或麻繩的綑綁鬆緊度會影響到設計，並留下綑綁防染的細膩印記。

綁染技法的美妙之處在於可以隨機以抓揉和綑綁方式產生未知紋樣，然後解開最後一道時獲得驚喜。換句話說，當你掌握好這個技法時，可以主導設計來影響成品效果。

綁染可以很容易地應用在難以打摺或摺疊的奇裝異服上，具有強大的時尚應用度，而其所呈現的美感可以非常細膩柔和或是強烈吸睛。如果你對綁染效果不滿意，可以重新再次揉皺。如果你不確定想要什麼效果，先揉皺再說，然後逐添層次。然而，一個意想不到的結果可能就這樣出現眼前。永遠記住：絞染的美麗是直到熨乾布料後才可能被揭曉。

綁染可以用單色或多色來呈現。如果所使用的是反應性染料，可能需要運用第 108 頁～ 113 頁的一些段染技法。把顏色倒入不同綁綑區塊會顯露出隨機的顏色，而在巧妙地完成後，將呈現出一件有趣的特色作品。藍染搭配綁染是非常棒的技法，因為可以在隨機紋樣上添增許多不同的色調。

準備材料

棉布或天然纖維布料
（1）
橡皮筋或麻繩（2）
水桶
毛巾
紙口罩
橡膠手套
染鍋（3）
反應性染料（4）
鹽
蘇打

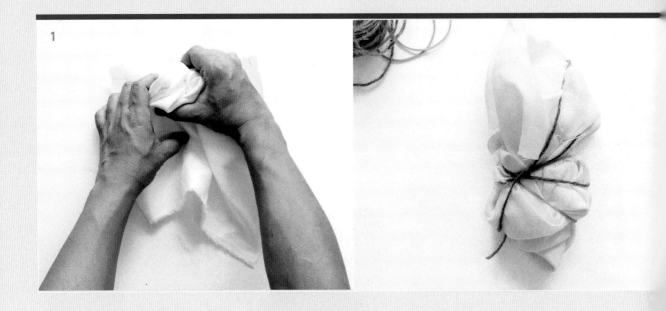

如何綁染

1 把布料隨意揉成一團。

2 用橡皮筋或麻繩綑綁。

3 在水桶中浸泡布料 15 分鐘後，取出布料並用毛巾輕輕拍乾多餘水分。

4 在打濕縮水的布料上，檢查橡皮筋或麻繩是否綁得夠緊，以利達到防染效果。

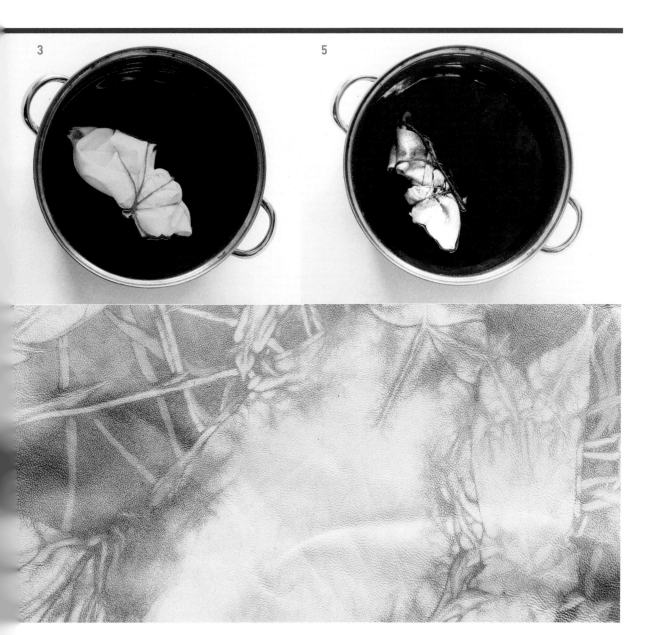

5 每 500 公克重的乾布,在染鍋中注入 15 公升的溫水。用少量溫水溶解反應性染料來製成染液後倒入染鍋,再用熱水溶解鹽和蘇打,接著倒入染鍋中。

6 浸泡布料大約 20 分鐘。

7 待染色過程完畢後,取出布料,以冷水沖洗,剪開橡皮筋或麻繩。再以冷水沖洗一遍,直到水流清澈為止。

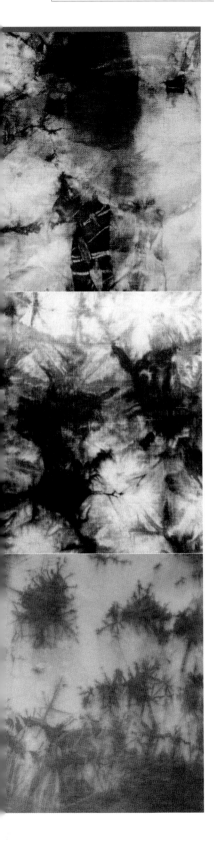

1 雙色疊染

採用兩種顏色搭配綁染技法來打造具有深度又多變化的色調。

把布料隨意揉成一團，用橡皮筋或麻繩捆綁固定。在水桶中浸泡布料 15 分鐘後，取出布料並用毛巾輕輕拍乾多餘水分。檢查打濕縮水布料上的橡皮筋或麻繩是否綁得夠緊，以利達到防染上色。

每 100 公克重的乾布，在染缸中注入 2 公升的水。用少量沸水溶解淺色染料來製成染液後倒入染缸，再用熱水溶解鹽和蘇打，接著也倒入染缸中。浸泡布料大約 20 分鐘後，以冷水沖洗綑綁的布料，以利防染紋樣完好如初。接著剪開橡皮筋或麻繩，重新捆綁一次。這次按照之前製作淺色染液的方式來製作深色染液後，倒入第二個染缸中。再用熱水溶解鹽和蘇打後倒入染缸中。浸泡布料大約 15 分鐘。

接著取出布料，以冷水沖洗，剪開橡皮筋或麻繩。再以冷水沖洗一遍，直到水流清澈為止。

2 藍靛綁染

綁染技法能夠讓藍靛染料以本身真正形式表現出令人驚嘆的表面紋樣效果。

把布料隨意揉成一團，用橡皮筋或麻繩捆綁固定。在水桶中浸泡布料 15 分鐘後。取出布料並用毛巾輕輕拍乾多餘水分。檢查打濕縮水布料上的橡皮筋或麻繩是否綁得夠緊，以利達到防染上色。如果手指能夠穿過橡皮筋或麻繩，表示綑綁緊度不夠，無法達到防染效果。

按照第 18 頁的配方說明來準備合成藍靛染料。把布料浸入藍靛染缸中靜置約 15 分鐘後，取出布料，並讓其氧化 15 分鐘。

以冷水沖洗綑綁的布料，直到水流清澈為止。接著剪開橡皮筋或麻繩，再以冷水沖洗一遍。

3 塊狀綁染

在布料上選定區塊發揮綁染技法，可藉此添增戲劇般的效果。

在衣服或成衣物件上選好區塊，把布料隨意揉成一團，用橡皮筋或麻繩捆綁固定，在水桶中浸泡布料 15 分鐘。如果希望在未綑綁的區塊留白或保留原始布料底色的話，最好用塑料袋包住留白區塊，並懸掛在染缸邊外，以便達到防染效果。

每 100 公克重的乾布，在染缸中注入 2 公升的水。用少量沸水溶解淺色染料來製成染液後倒入染缸，再用熱水溶解鹽和蘇打，接著也倒入染缸中。從水桶中取出布料，並用毛巾輕輕拍乾多餘水分，再把布料浸入染缸中約 30 分鐘。

取出布料，以冷水沖洗綑綁的布料，直到水流清澈為止。接著解開橡皮筋或麻繩，再以冷水沖洗一遍。。

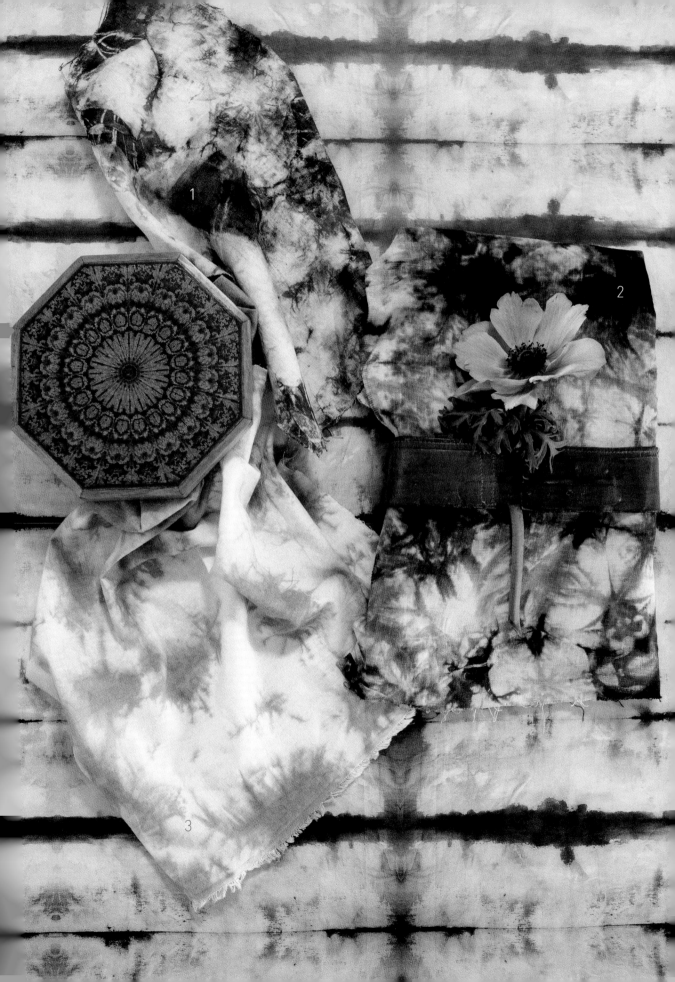

示範作品：精美藍染桌巾

在大尺寸布塊創造出極度漂亮的紋理、美麗的色調和線條，可以讓桌巾更賞心悅目。透過使用不同深淺的同色染料在布料上添增不同層次的色調，以讓兩種層次的綁染效果更為濃厚。

經常檢查橡皮筋或麻繩的鬆緊度很重要；如果太過鬆散的話，大量染料會滲透綑綁區塊，以致綁染效果不明顯。

1 把桌巾抓揉成一團，用橡皮筋或麻繩綁緊。預留足夠空間來製作第二層色調或色塊。

2 在水桶中浸泡綑綁的桌巾 40 分鐘。

3 按照第 18 頁的配方說明來準備合成藍靛染料。

4 從水桶中取出綑綁桌巾後，用毛巾輕輕拍乾多餘水分，接著小心慢慢地把桌巾浸入藍靛染缸，靜置 15 分鐘，此刻請勿攪動。

5 輕輕從藍靛染缸中取出桌巾，並讓其在水桶中氧化 15 分鐘。此刻桌巾會從綠色變成藍色。

6 以冷水沖洗未拆開的綑綁桌巾。抓起綑綁區塊旁的布料加上去再次綑綁，用幾條橡皮筋綁緊。此刻桌巾應該被緊緊捆綁成小小一團布。

7 再次將桌巾浸入藍靛染缸中，靜置 15 分鐘後，取出並讓其在水桶中氧化 15 分鐘。

8 以冷水沖洗綑綁的桌巾，直到水流清澈為止。接著剪開橡皮筋或麻繩，再次以冷水和中性洗潔精洗滌一遍。

綁染小技巧

綁染運用於面積較大的布品上，是相當不錯的技法，原因是這個技法不需使用到複雜的摺法或縫法。

藍靛是一種表面染料，是用顏色層次來表達染色效果。據說布料浸泡染缸 20 分鐘可以達到最深的顏色；然而，將布料取出並在其氧化之前，再次放回染缸中會形成不同層次而增深色調。

雖然這種複染技法適用於所有顏色，但看起來特別引人注目的其實是中性色，例如：黑色和灰色。

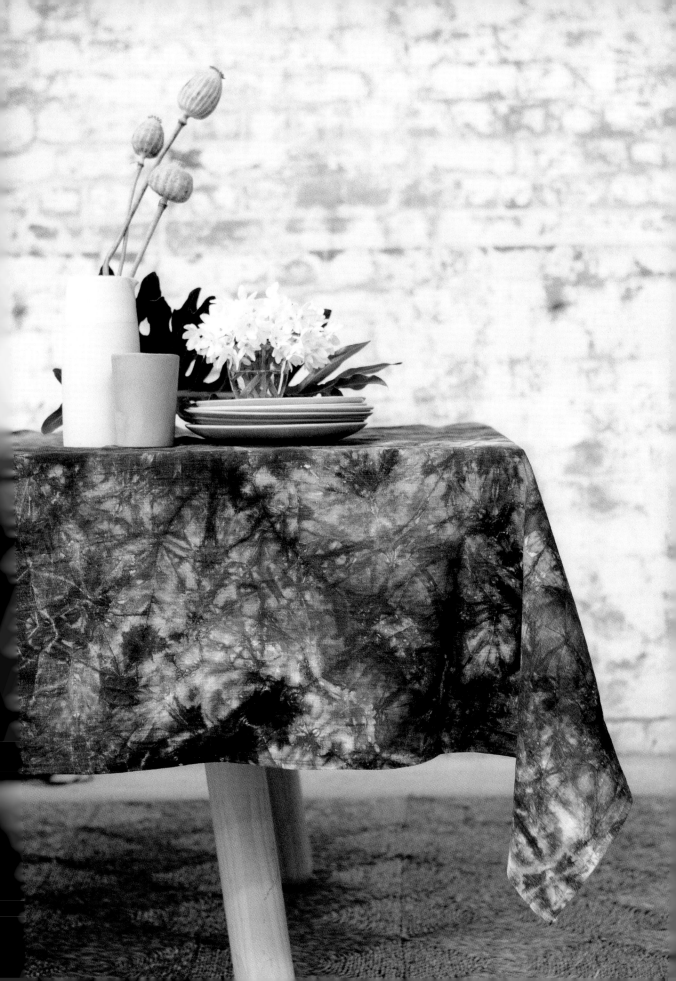

柳染
Yanagi
柳枝紋

Yanagi 是日文羅馬拼音，即柳樹之意，柳染紋樣的細膩線條與日本常見的柳樹枝條很相似。柳染同時運用了打摺和繩綁這兩種不同防染技法，來協力產生紋樣。

柳染技法在使用粗繩索定位並用麻繩捆綁固定前，會先把布料摺成刀狀摺（knife pleats）。染色成品乍看之下，似乎是拼湊的色調或是線繩交匯而成的盒狀，但仔細一瞧，這些柔和的防染紋樣具有細微差異、變化和捆綁痕跡。

刀狀摺常見於縫紉打摺法，是單一方向的階梯式摺疊，如百褶裙。柳染中採用刀狀摺的原因，是希望可以保護內層且暴露外層。然而，把布料綁在繩索上是因為繩索有彈性，在操作上容易折彎，有利布料放入染缸中。繩索也可以像蝸牛般往內捲繞，以致增加另一層次感。依照個人風格喜好不同，可以將麻繩沿著繩索用正規或隨機的間距來纏繞固定布料。麻繩的粗細，會留下粗大或細緻的防染線跡，也會影響到成品效果。

對於有耐心且講求精確度，並希望在布料上看見作業細節的人來說，這是一種更進階的技法。創作者可以自由決定最好的材料、摺面大小和打摺樣式，還有麻繩粗細和綑綁技法、染料顏色和顏色安排等等。在這些選擇變化之下，柳染可以為創作者帶來更多新的驚喜。

3

4

準備材料

熨斗
棉布或天然纖維布料
（約 30 x 50 公分）（1）

注意：請依繩索長短來
決定布料大小。理想結
果是打摺布料在不重疊
的情況下捲起繩索，以
避免出現重影或遮罩的
紋樣效果。

55 公分長和約 4.5 公分
寬的粗繩（2）
橡皮筋
合成線 （3）
水桶
紙口罩
橡膠手套（4）
毛巾
染鍋
反應性染料（5）
鹽
蘇打

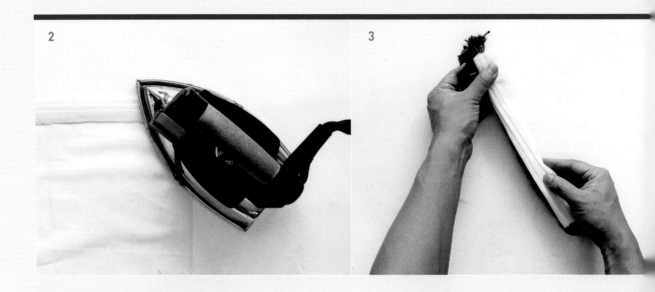

如何製作柳枝紋

1 熨燙布料後，置放於平面。

2 把摺面 1 公分寬的布料摺線熨平。往同一方向打摺是非常重要的。可以用裁縫粉餅標出打摺間隔線；然而，這種設計的基本本質適合打造出不規則的皺摺。

3 把布料沿著繩索長度緊靠。

4 用橡皮筋固定好緊靠繩索的布料任何一端。

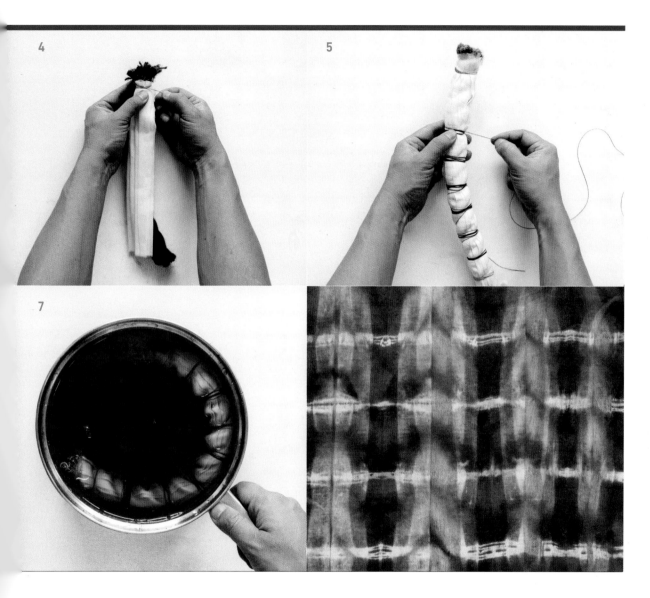

5 在繩索其中一端用合成線打結繫緊，並用合成線隨機纏繞包覆繩索的布料，繼續沿著繩索長度，緊緊從頭纏繞到底。

6 在水桶中浸泡布料 15 分鐘後，取出並用毛巾輕輕拍乾多餘水分。

7 用足量溫水溶解反應性染料來製成染液，接著倒入注有 2 公升水的鍋具中。用熱水分別溶解鹽和蘇打，並把溶解液倒入鍋中（參見第 18 頁反應性染料配方用量說明），最多靜置 30 分鐘，並不時攪動。

8 待染色過程完畢後，從染鍋中取出布料，以冷水沖洗，接著剪開橡皮筋和合成線。再以冷水沖洗一遍，直到水流清澈為止。

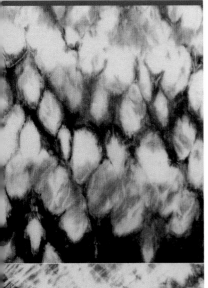

1 蜂巢紋

蜂巢紋是種簡單美麗、令人驚喜和印象深刻的紋樣,就跟蜂巢本身一樣有趣。

把布料置放平面,在布料底端上方水平置放一根細繩,並確保繩子兩端突出布邊 2.5 公分。用布料鬆鬆地把細繩捲起來,形成一個類似中間夾帶繩子的寬鬆袖子狀。把細繩兩端緊緊繫在一起,這個方法會讓布料縮緊在一起。

把綑緊的布料浸泡水桶中 20 分鐘。按照第 18 頁的配方說明來準備合成藍靛染料。從水桶中取出布料,並用毛巾輕輕拍乾多餘水分。將布料浸入染缸中,靜置約 15 分鐘。

從染缸中取出布料,並讓其氧化 15 分鐘。以冷水沖洗緊綑的布料,直到水流清澈為止。鬆開布料,再沖洗一遍。

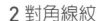

2 對角線紋

好好把玩設計的元素,這是一種不同方向的經典柳染。

把布料置放平面,並熨平所有摺痕。製作摺面 1 公分寬的刀狀摺且熨平摺線。按照標準的柳染法(參見第 94 ~ 95 頁),把打摺布料沿著繩索長度捲起來,並用橡皮筋將繩索兩端固定,在繩索其中一端用合成線打結繫緊,並用合成線隨機纏繞包覆繩索的布料,繼續沿著繩索長度,緊緊從頭纏繞到底。

在水桶中浸泡布料 15 分鐘,按照第 18 頁的配方說明來準備合成藍靛染料。從水桶中取出布料,並用毛巾輕輕拍乾多餘水分,將布料浸入染缸中,靜置約 10 分鐘。

從染缸中取出布料,並讓其氧化 15 分鐘。以冷水沖洗緊綑的布料,直到水流清澈為止。鬆開布料,再沖洗一遍。

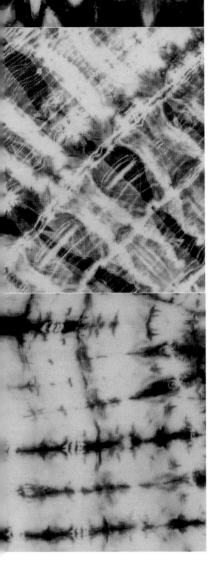

3 擠壓紋

混合嵐染和柳染的技法,可以創造更入微的細節和色調變化的新紋樣。

把布料置放平面並熨平。製作摺面 1 公分寬的刀狀摺且熨平摺線。按照標準的柳染法(參見第 94 ~ 95 頁),把打摺布料沿著繩索長度捲起來,並用橡皮筋將繩索兩端固定。用橡皮筋隨機纏繞包覆繩索的布料,由上至下邊綁邊將布料擠壓到底,最後綁緊固定。

在水桶中浸泡布料 15 分鐘後,按照第 18 頁的配方說明來準備合成藍靛染料。從水桶中取出布料,並用毛巾輕輕拍乾多餘水分,將布料浸入染缸中,靜置約 15 分鐘。

從染缸中取出布料,並讓其氧化 15 分鐘。以冷水沖洗緊綑的布料,直到水流清澈為止。鬆開布料,再沖洗一遍。

示範作品：柳染圍裙

重新改版舊圍裙是件容易事！像柳染這般熱鬧的紋樣會讓人想穿在身上來激發自己的創作靈感。

傳統的柳染紋樣是細緻的，不過你可以透過改變皺摺或摺面的大小來微調，用來符合搭配預製品的形狀。

1 把圍裙置放平面，熨平所有摺痕。

2 把圍裙摺成摺面 2.5 公分寬的刀狀摺，並且熨平摺線。

3 把打摺布料沿著繩索長度捲起來，並用橡皮筋將繩索兩端固定。

4 在繩索其中一端用合成線打結繫緊，並用合成線隨機纏繞包覆繩索的布料。

5 繼續沿著繩索長度緊緊纏繞到底端。

6 在水桶中浸泡圍裙 30 分鐘。

7 按照第 18 頁的配方說明來準備合成藍靛染料。

8 從水桶中取出圍裙，並用毛巾輕輕拍乾多餘水分。將綑綁的圍裙浸入染缸中，靜置約 15 分鐘。

9 輕輕地從染缸中取出布料，並讓其氧化 15 分鐘。

10 以冷水沖洗緊綑的圍裙，直到水流清澈為止。鬆開圍裙，再次沖洗，並用中性洗潔精洗滌一遍。

傳統柳染

傳統的日本柳染是用手工摺出小小皺摺後，再將其捆綁到繩索上。由於是隨機的手作選擇，因此產生了獨特的柳樹條紋。在本書示範作品中，採取事先熨平摺線是為了方便初學者容易操作技法。

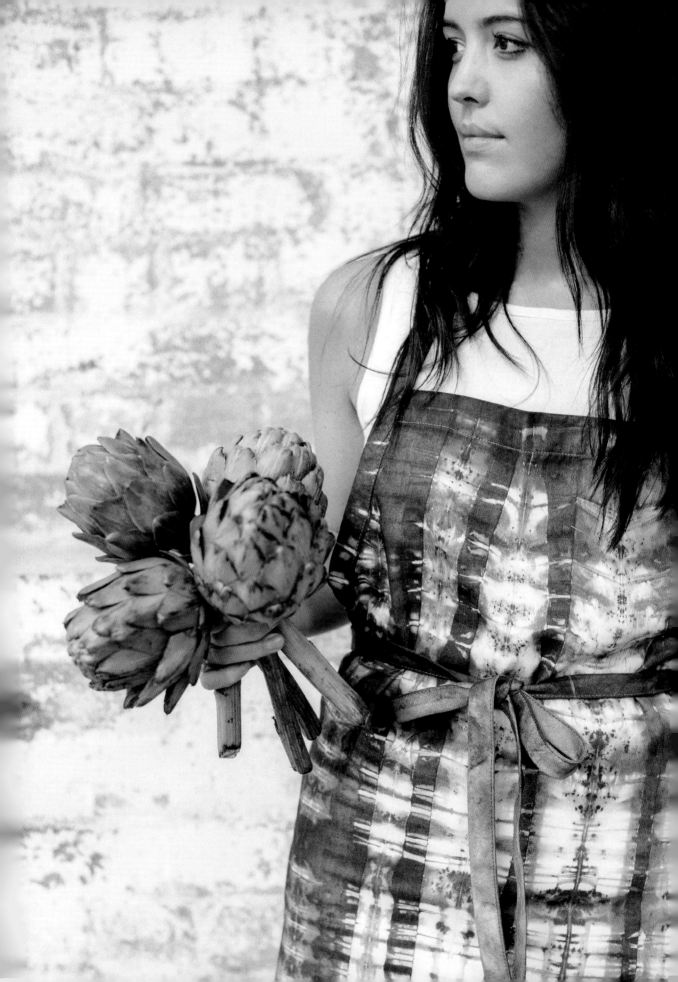

拔染
discharge bleaching

拔染是去色而不是增色。相較大多數染法過程，拔染技法為逆向操作，因為可以顛覆絞染，所以真令人感到興奮！

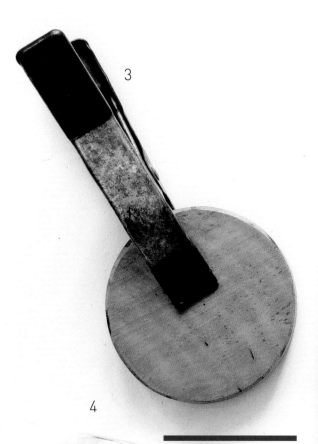

3

4

任何綑綁技法都可套用於拔染。布料可依固有方式綑綁，只是是將布料浸泡在漂白缸中，而不是染缸裡，其結果會呈現染色後所看到的反轉紋樣。綑綁目的是在保護布料底色，而暴露的布料區塊將被漂白。

天然纖維是最常被用來拔染漂白的布料，而任何已染色的天然纖維也有不錯的拔染漂白效果。家用氯漂白劑和商用拔染糊都可拿來使用。漂白劑會使布料褪色，因此必須緩和操作過程，以盡量降低布料變質的風險。拔染糊有賴更先進的染製過程，取得不易，但因拔染糊的稠度和不太破壞布料的特性，所以被視為較通用的拔染材料。漂白劑或拔染糊的濃度也會影響漂白的顏色和稠度，以及可能對布料造成破壞。

拔染常被應用在時尚領域是因為可以打造出流行的刷舊感，尤其是在丹寧褲的運用上，因為丹寧布為耐磨布料，可以說是一種有利拔染的理想布料。

創作者因不受限於手邊僅有的染料顏色，而拔染漂白過程提供了更豐富的創造力，所以不僅漂亮的底布顏色可以保留不變，使用漂白劑後更可在布上產出紋樣。

因為漂白的高刺激化學性質，建議大家在戶外操作。

準備材料

熨斗
一塊已染色的天然纖維布料（1）
兩個相同形狀的防染工具（2）
夾具（3）
水桶
紙口罩／防毒面具
橡膠手套
漂白桶
家用漂白劑（4）
漂白劑中和液（參見第18頁）

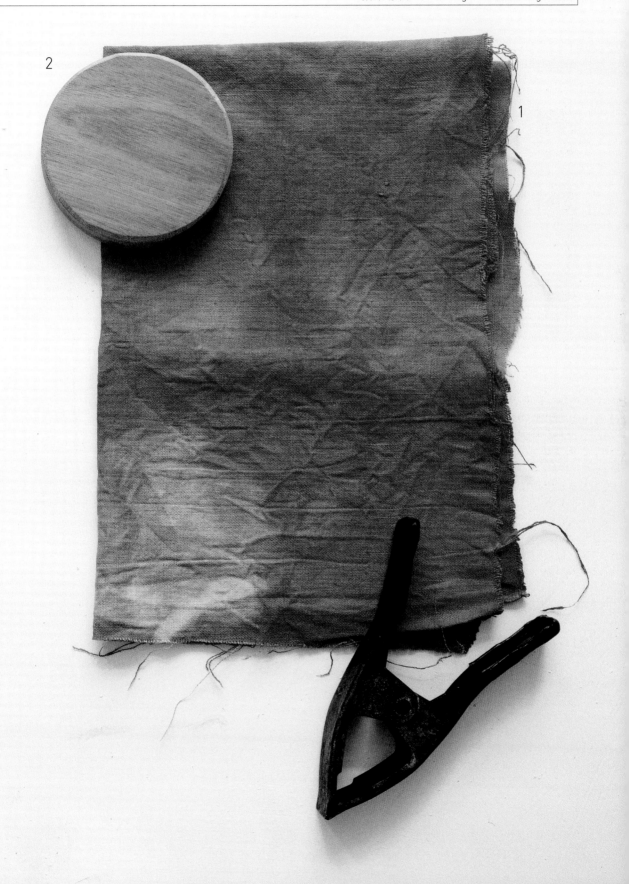

2 3

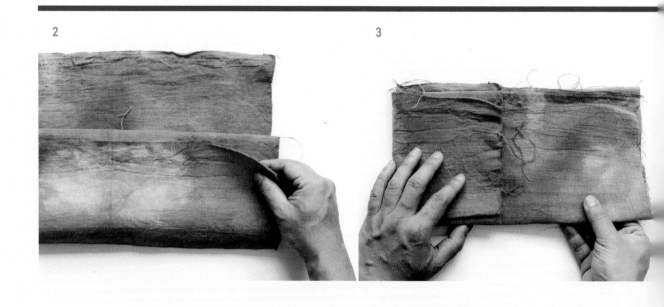

拔染顏色

1 熨平布料後，置放桌面。

2 把布料以水平方向摺成 10 公分寬的扇形摺（一前一後摺疊布料）。如果非常講究精確的美感，可以使用裁縫粉餅來標記打摺間隔線。

3 另換垂直方向再次摺出扇形摺成方形。

4 讓布料夾在兩個相同的防染工具之間，完整對齊器物，並用夾具固定。

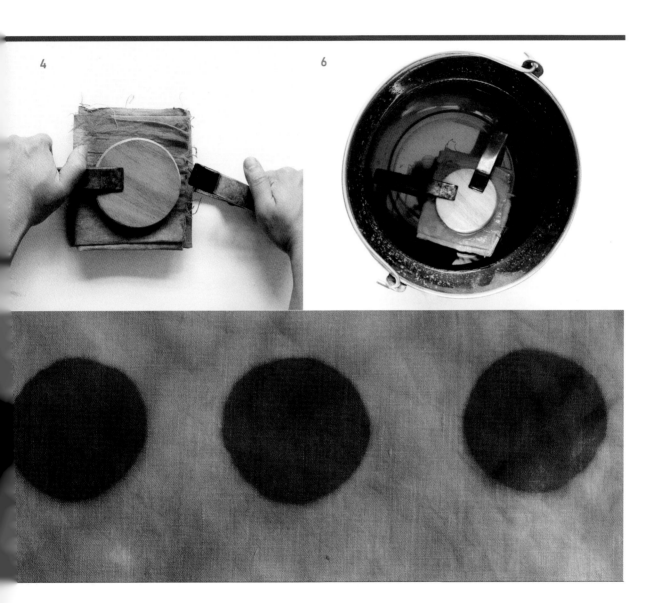

5 在水桶中浸泡夾好的布料 20 分鐘。

6 在漂白桶中注水且混合 250 毫升的家用漂白劑，再把打濕布料浸泡到稀釋漂白水中。

7 讓布料拔染約 2 小時，並不時攪動直到看到滿意色調出現為止。

8 從漂白桶中取出布料，移除夾具，以水徹底沖洗。製作漂白中和液（在 10 公升的水中加入 1 大匙的偏亞硫酸氫鈉），將布料浸泡其中 2 小時後，取出再次沖洗一遍。

1 加入蘇打

蘇打也被稱為洗滌蘇打水，是漂白劑的替代品，其對布料的傷害較小，使用上也更安全，並適合手染布的應用。

把布料以水平方向摺成 10 公分寬的扇形摺，然後換成直垂方向再摺出扇形摺，以致形成方形。用橡皮筋以水平方向和垂直方向固定（如此一來會形成十字狀）。

在水桶中浸泡布料 20 分鐘。用足量的水注滿舊的大鍋具，以便覆蓋布料並可在鍋具內自由攪動布料。把鍋具放在瓦斯爐上煮沸。一旦水滾了加入蘇打（在 1 公升水中溶解 2 小匙蘇打），從水桶中取出布料，再將布料浸入鍋具中，繼續煮沸約 1.5 小時。不時檢查布料，直到顏色褪掉為止。

一旦去色後，用鉗子取出布料，剪開橡皮筋，並用中性洗潔精和水刷洗（待冷卻不燙後再用手處理）。

2 盒狀紋

本作法與第 48 頁盒狀線跡防染法的操作過程相反，在此最好使用經得起漂白的棉質斜紋布（cotton drill）等較硬挺的布料。

攤開布料且熨平，從布的底端往上摺 5 公分，接著再往上摺兩次（保持相同寬度），以打造出四層 5 公分寬的摺痕效果，多餘布料則會從側邊露出來，熨平摺線。接著把布料以 90 度轉向，摺出扇形摺。運用雙線縫固定扇形摺，以便縮緊集中布料，最後在線尾打結。

在水桶中浸泡布料 20 分鐘。混合稀釋漂白水（在 250 毫升的水中加入 100 毫升的漂白劑），從水桶中取出布料，擰乾多餘水分。把布料浸入稀釋漂白水中，靜置拔染約 2 小時。

用鉗子取出布料，徹底沖洗，並且剪開縫線，製作漂白中和液（在 10 公升的水中加入 1 大匙偏亞硫酸氫鈉），將布料浸泡其中 2 小時後，取出再次沖洗一遍。

3 利用三角形夾染來漂白和疊色

這種染出來的紋樣看似前後兩次染布形狀重疊了！

需要準備兩個相同的平面三角形防染工具。本範例使用的是天然色的粗麻布，把布料以水平方向摺出 10 公分寬的摺面，然後按三角形狀來回摺疊布料。

將布料夾在兩個 10 公分大的三角形防染工具之間，以夾具固定，在溫水中浸泡 5 分鐘，然後輕輕浸入裝有稀釋漂白水（在 250 毫升的水中加入 100 毫升的漂白劑）的桶子裡。靜置 2 小時或直到去色為止。用夾鉗取出布料，以水沖掉漂白劑。接著製作漂白中和液（在 10 公升的水中加入 1 大匙的偏亞硫酸氫鈉）。此刻卸下布料上的夾具，攤開三角形皺摺，並重新以另一個方向摺疊三角形，接著把布料再次夾在三角形防染工具之間，並用夾具固定。用溫水溶解反應性染料來製成染液，接著倒入注滿溫水的大染缸中，再加入鹽和蘇打。把布料浸入大染缸約 30 分鐘，接著取出布料，以冷水沖洗，卸下夾具，以冷水再次沖洗直到水流清澈為止。

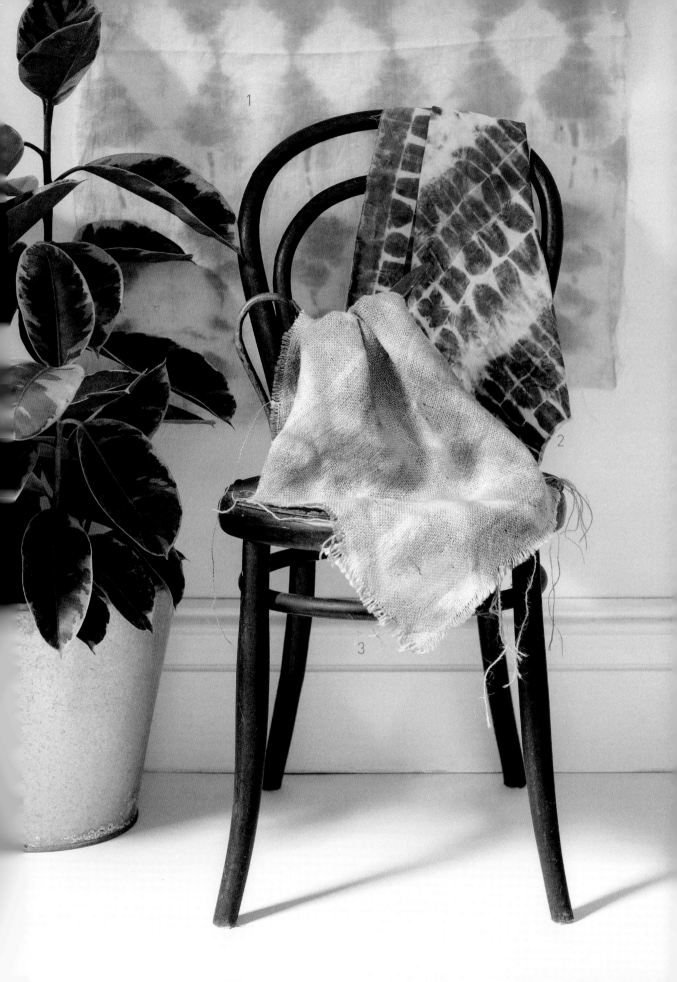

示範作品：
粉色拔染麻布靠墊套

混合粗麻布的布料和紋理，玩仿舊布料來增添鄉村魅力。

利用天然色的粗麻布加上額外染色打造條紋，創作多功能的戶外靠墊。

1 把預製好的粗麻布靠墊套浸泡到水桶中 30 分鐘。

2 在桶子中注水並加入 250 毫升的家用漂白劑，充分攪拌。

3 將 2/3 的靠墊套面積浸入稀釋漂白水桶中，剩下的 1/3 懸掛在桶邊外。

4 讓靠墊套拔染約 2 小時，並不時攪動。

5 從漂白桶中輕輕取出靠墊套，以水和中性洗潔精充分洗滌，確保沒有任何漂白劑殘留於靠墊套。

6 按照第 18 頁的配方說明來準備合成粉色反應性染料。把靠墊套去色面積最靠邊的 1/3 浸入染缸中，靜置 30 分鐘。

7 輕輕地從染缸中取出靠墊套，並以水充分沖洗。製作漂白中和液（在 10 公升的水中加入 1 大匙的偏亞硫酸氫鈉），將靠墊套浸泡其中 2 小時後，取出再次沖洗一遍。

拔染小技巧

用漂白劑去色時，很重要的一點是要考慮到布料的選擇。像粗麻布或牛仔布這般堅固耐用的布料是經得起漂白劑的化學作用，並且能產出令人驚嘆的紋樣和質感，很值得讓人進一步實驗看看。

如果想在絲綢或更細緻的布料上製作拔染，請考慮使用拔染糊，這是一種利用蒸汽加速反應化學物質。拔染糊可用於絹印或布料彩繪上，或在稀釋拔染糊後套用於絞染技法，以在布料上呈現反向效果。也就是說，拔絞染的作法不是把顏色添加到未綑綁的區塊上，反而藉此保留原本布料底色，除去了綑綁面積之外的顏色。

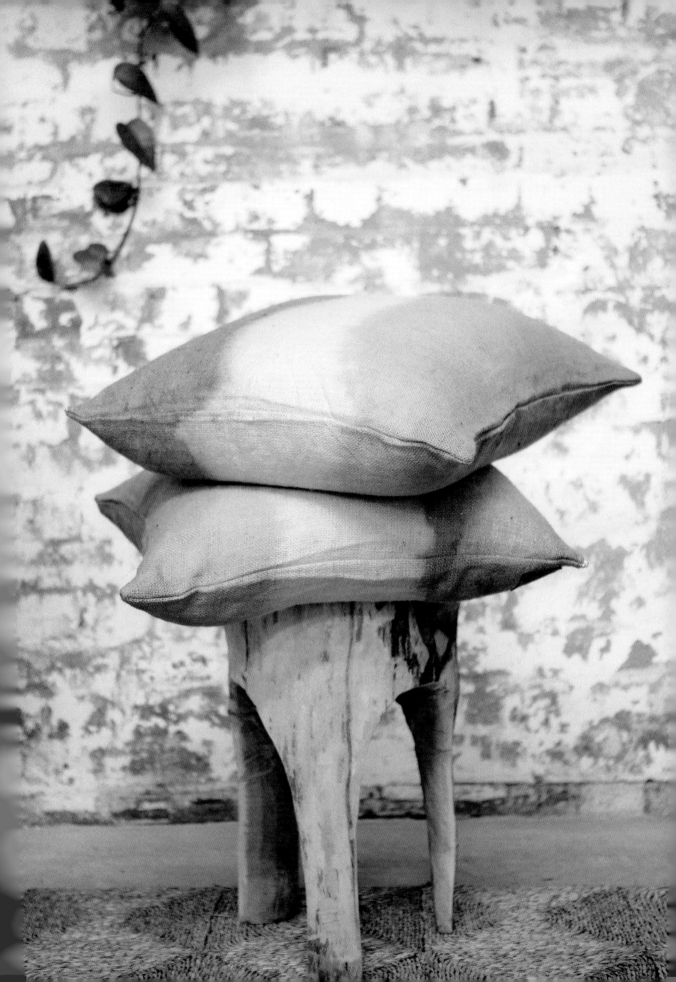

3

4

段染 Space dyeing

幾世紀以來，創作者將綑綁布料鋪在平面上，並把濃縮染料倒在布料上的特定區塊，以控制顏色分佈的應用，段染指的便是上述這種古老技術操作過程所衍生而來的當代版本。其實以前的技術不一定會綑綁布料，但會使用滴法、噴法和潑法來操作染色！段染既有趣又簡單，非常適合包括小孩的每個人。

段染可以簡單到把一塊布攤開在平面上，然後隨便抓出高低起伏的波浪狀皺摺。當染料倒在布料上時，高峰處不會被浸染到，以致呈現不同的色調。這種技法讓創作者能夠利用多元色彩來實現融合顏色和混色的運用。

段染就像綁染（參見第 84 ~ 89 頁），差異在沒有很明顯的綁線痕跡。段染紋樣的呈現更是大膽鮮活，展現出夢幻繽紛的宣言。段染是現代絞染最棒的形式，雖然伴隨著古老技法，但產出的東西卻獨特簡單，是當代設計具有相當吸引力的呈現類型。

這項技法可從白色或淺色布料開始著手，把布攤開在淺盤中。在打濕布料上預先抓出凹凸不平的皺摺面，以便染料流入凹痕裡。一旦創作者在調色盤中混合特選的濃縮染料顏色後，就可以在選定區塊慢慢滴灑、傾倒或噴擠染料，而顏色將有組織式的混合，突起處將保持乾淨的布料底色或具有滲色調。

選色是創作者在段染中需要考慮的最重要設計元素，若是選了不適當的顏色組合則會產生負面結果。段染是所有技法中最簡單的，並且也是讓孩子們參與紮染樂趣的好方法。

2

1

準備材料

水桶
沸水
蘇打
棉布或天然纖維布料
（1）
紙口罩
橡膠手套
淺染盤（2）
纖維反應性染料（3）
塑膠片
玻璃水壺或擠壓瓶（4）

2

4

如何段染布料？

1 在水桶中注入沸水後，加
入 2 大匙的蘇打，並攪拌溶
解。

2 輕輕將布料放入水桶中，
浸泡 20 分鐘，並不時攪動。

3 從水桶中取出布料，擰乾
多餘水分，請勿沖洗。

4 把布料攤開在淺染盤中。

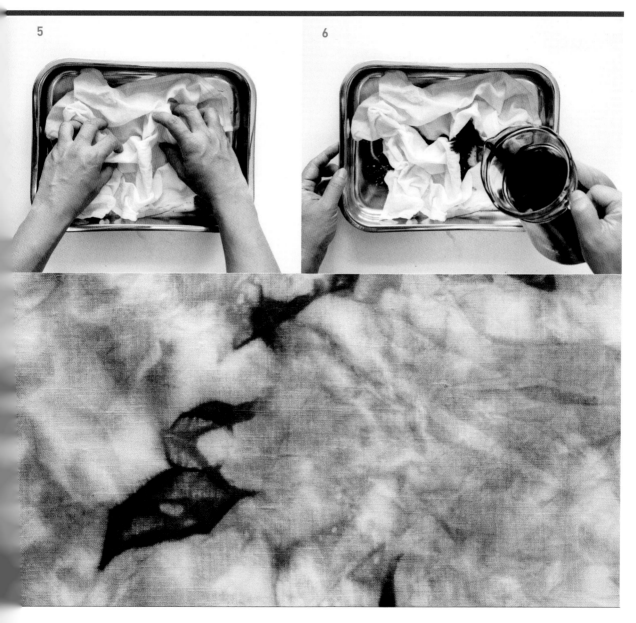

5 隨意抓出凹凸不平的皺摺面，以便染料流入凹痕裡。

6 把 5 公克反應性染料倒入 300 毫升的溫水中溶解。使用擠壓瓶或水壺，把染料倒入布料的皺摺凹痕中。

7 輕輕蓋上一層塑膠片，置放過夜。

8 從染盤中取出布料，以冷水沖洗直到水流清澈為止。

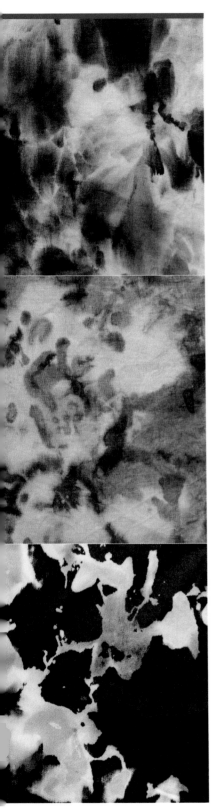

1 冰染
一種能夠實現隨機紋樣和紋理的有趣創新方法。

以製冰盒製作冰塊（數量足以覆蓋布料表面）。將 2 大匙蘇打溶解於一桶沸水中，並把布料浸泡其中 30 分鐘。取出布料，擰乾多餘的水分。在布料上抓出凹凸不平的皺摺面，並將其放在淺染盤內的舊烘焙架上，方便收集融化的冰塊水。

從冰箱取出冰塊放到布料上所設定的紋樣位置。選擇幾種粉末狀的互補色染料，並使用舊湯匙將染料粉撒在所有冰塊上面。把淺染盤和布料放在安全處，以便冰塊靜靜融化，讓魔法生效 24 小時（染色時間）。

在染色完畢後，可以用冷水徹底沖洗布料，直到水流清澈為止。

2 雙色染
一個讓人大膽陳述色彩的超級有趣過程，非常適合孩子們動手玩看看！

在加入蘇打的沸水水桶裡浸泡布料 30 分鐘。從水桶中取出布料，並擰乾多餘的水分。將布料放入淺染盤中，在布料上抓出凹凸不平的皺摺面，以便染料流入凹痕裡。每種顏色各以 5 公克的反應性染料倒入 300 毫升的溫水中溶解。使用擠壓瓶或水壺，把染料依照個人喜好分配到入不同布料區塊上。蓋上一層塑膠片，置放過夜。

取出布料，以冷水沖洗直到水流清澈為止。

3 丹寧布
段染紋樣是一種有趣且現代的方式，用來打造出充滿戲劇性和獨特效果的丹寧布。

把布料放在淺染盆裡，在布料上抓出凹凸不平的皺摺面，以便漂白劑流入凹痕裡。製作稀釋漂白水（在 250 毫升的水中加入 100 毫升的漂白劑），將溶液倒入擠壓瓶或玻璃水壺中，以便稀釋漂白水注入摺面凹痕裡。把淺染盤和布料放在安全處，並靜置拔染 2 小時。如果對拔染效果不滿意，可以再稍微加強漂白水濃度（例如：250 毫升的水加入 200 毫升的漂白劑），接著再把布料放回淺染盆中，直至達到滿意的色調為止。

一旦拔染完畢，徹底沖洗掉漂白劑。 製作漂白中和液（在 10 公升的水中加入 1 大匙的偏亞硫酸氫鈉），並把布料浸泡其中 2 小時，接著取出再次沖洗一遍。

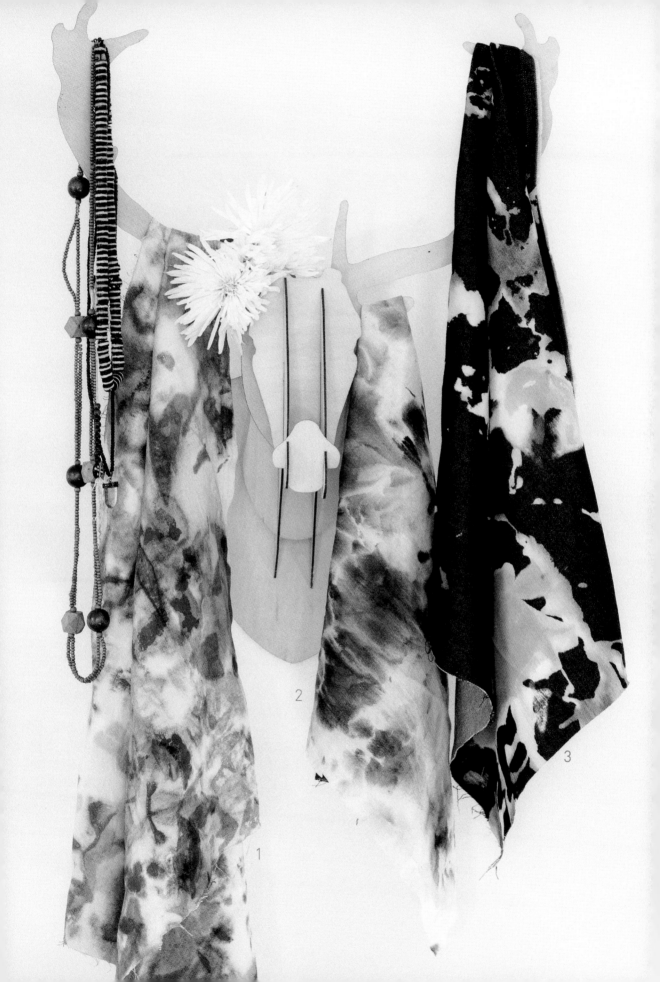

示範作品：
段染桌旗和餐巾

這個簡單的段染技法適合用來打造柔和水彩暈染的紋樣，以為餐桌擺設
添增時髦感，這件作品運用了粉色、灰色和藍色的反應性染料。

在段染中使用到多種顏色時，選擇合適擺放一起的顏色是很重要的。

1 在染色前，請先把桌旗和餐巾清洗一遍。

2 在水桶中注入沸水，加入 2 大匙蘇打，並攪拌溶解。輕輕地把桌旗和餐巾浸泡水桶中 20 分鐘，並不時攪動。

3 從水桶中取出布品，擰乾多餘水分。請勿沖洗。

4 把布品浸入淺染盤中，抓出凹凸不平的皺摺面，以便染料流入凹痕裡。

5 每種顏色各以 5 公克反應性染料與 300 毫升的溫水混合，分別把每種顏色的濃縮染液倒入四個擠壓瓶中。本範例使用了四種反應性染料顏色：蜜桃粉、藍靛色、土耳其藍和烏灰色。一次使用一個擠壓瓶，慢慢地把濃縮染液注入布面凹痕處。

6 在淺染盤上鬆鬆地蓋上一層塑膠片，置放過夜。

7 從染盤中取出布品，以冷水沖洗直到水流清澈為止。

段染小技巧

反應性染料是所有可用性染料中最持久的一種。這是因為染料在添加蘇打時所發生的化學反應會讓染料形成化學鍵，以致變成天然纖維素分子的一部分。布料在染色前，先在蘇打溶液中浸泡是為了替以上化學反應奠定基礎。

反應性染料會被推薦用於段染桌旗和餐巾的理由，是因為反應性染料有大量鮮豔色彩可供選擇，儘管洗滌次數較多，布品依然可以長久耐看。

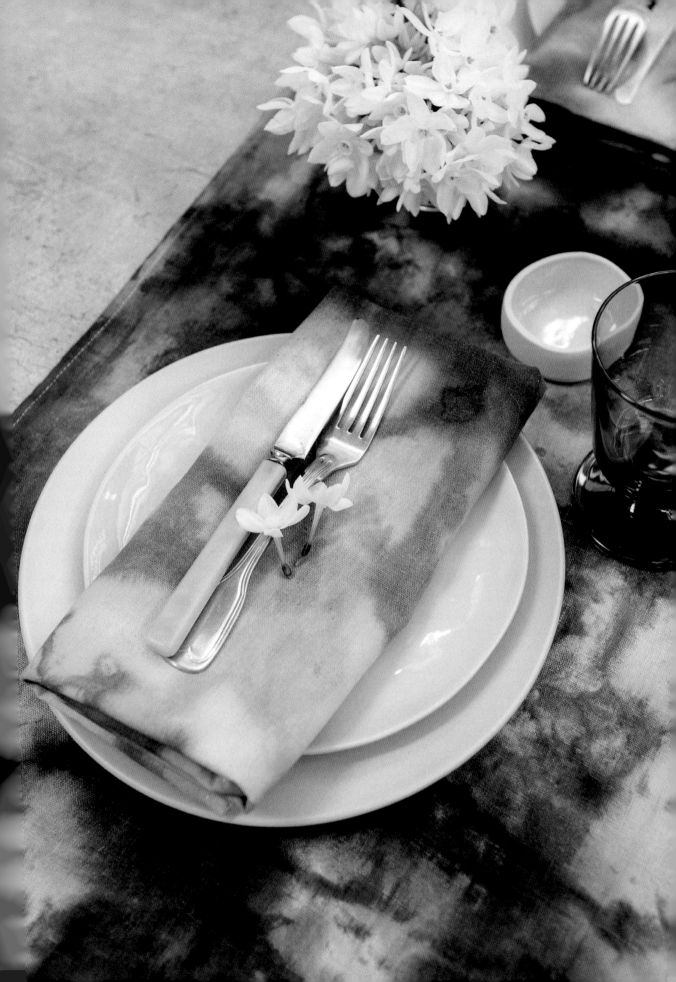

鏽染
Rust patterns

將鏽跡轉移到布料上，藉此打造出美麗的色彩和紋樣，不僅僅是賞心悅目的技法，也是最富趣味性的製作過程。趕緊到儲藏室裡找出老舊生鏽的金屬來進行實驗吧！

這項技法在於把生鏽物品拿來同時作為染料和防染工具。而利用鐵鏽來染色的方法有很多種，你可以在布料上打造出清晰的形狀或完美複製出生鏽器物的模擬紋樣，或是把打濕布料包覆鐵鏽物品，在不同布面區塊上創造出抽象圖案。還有另外一個取代作法，是將綑綁布料浸泡水中，或把生鏽物品放在攤平的打濕布料上，靜置到布乾為止。

這項技法不太注重步驟說明，反而多著重從實驗中了解能夠產生什麼樣子的效果。這個過程中最令人興奮的地方就是可以從生鏽物品中製造染料。在水中放入老舊的生鏽物品，可以產生可用性的染料。布料綑綁方式則可參考本書中的任何技法加以操作，然後用自製鐵鏽染料來進行染色。

一旦滿意布料紋樣效果，下一步重點則是把布料浸泡在鹽水中停止生鏽作用，避免布因而碎裂分解。從生鏽物中取得的生鏽色是自然有機的，並且是合成染料很難複製出來的色調，是利用身旁物品打造自用天然染料的入門妙方。

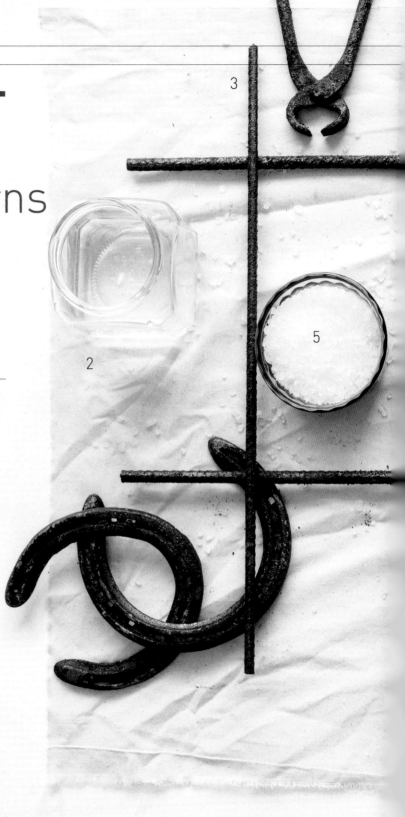

1

3

4

準備材料

兩塊白色或淺色的亞麻
布或天然纖維布料（1）
白酒醋（2）
水桶
兩張軟質塑膠布
毛巾
老舊生鏽物（3）
可以重壓物品的重物
（4）
噴霧器
鹽（5）

1

4

如何利用生鏽物來染色？

1 把兩塊布料浸泡在裝有半醋半水的桶子中。確保溶液足以完整覆蓋布料，靜置約1小時。

2 把軟質塑膠布攤開平放，確保一週內（這是染色時間）不會受到干擾。

3 從水桶中取出布料擰乾，用毛巾擦掉多餘水分。

4 把第一塊打濕布料平放在塑膠布上面。將生鏽物擺放在你覺得美的位置。

5 把第二塊打濕布料覆蓋在生鏽物上方，並且用軟質塑膠布蓋住布料。

6 把重物壓放塑膠布上方。儘量重壓在每個縫隙上，以便產出最佳紋樣效果。靜置1週。

7 每天檢查兩次，小心地取下重物並翻開塑膠布。如果布料變得稍乾，在上面噴灑一些醋，接著再蓋上塑膠布和壓上重物。

8 如果滿意生鏽紋樣效果，可以移開生鏽物。準備鹽水（在1公升水中溶解3大匙的鹽）來停止生鏽過程，把布料浸泡鹽水中2小時。最後以冷水沖洗。

1 包覆生鏽物

這種技法可以創造令人驚嘆的抽象特色作品，從紋理上可以隱約看出生鏽物的形狀，像馬蹄鐵、鑰匙和生鏽的廚房用具都是很好的染色材料。

將布料浸泡在裝有半醋半水的桶子中。確保溶液足以完整覆蓋布料，靜置約 1 小時。從水桶中取出布料擰乾。用打濕布料將生鏽物緊緊包覆住，並用橡皮筋固定。接著用塑膠布包住布料，並靜置於採光良好的地方 24 小時或靜置於陰涼處 3 ～ 5 天。 倘若過程中氣候較乾燥，則在布料上噴灑些白醋。如果滿意生鏽紋樣效果，鬆開布料，移走生鏽物。

準備鹽水（在 1 公升水中溶解 3 大匙的鹽）來停止生鏽過程，把布料浸泡鹽水中 2 小時。最後以冷水沖洗。

2 條紋式鏽染

可以利用鏽掉的金屬桿或金屬銷釘來製作條紋般的生鏽防染形狀。

將兩塊布料浸泡在裝有半醋半水的桶子中。確保溶液足以完整覆蓋布料。靜置約 1 小時。把軟質塑膠布攤開平放，確保一週內（這是染色時間）不會受到干擾。

從水桶中取出布料擰乾。把一塊打濕布料平放在塑膠布上面，將生鏽物按照自己的設計擺放在布料上方，再把第二塊打濕布料覆蓋在生鏽物上方，並再次用軟質塑膠布蓋住布料，把重物壓放塑膠布上方。

靜置一週。每天檢查兩次。如果布料變得稍乾，在上面噴灑些白醋，接著再蓋上塑膠布和壓上重物。如果滿意生鏽紋樣效果，可以移走生鏽物。準備鹽水（在 1 公升水中溶解 3 大匙的鹽）來停止生鏽過程，把布料浸泡鹽水中 2 小時。最後以冷水沖洗。

3 嵐染＋鏽染

這是現代風格的嵐染綑綁法。

將兩塊布料浸泡在裝有半醋半水的桶子中。確保溶液足以完整覆蓋布料，靜置約 1 小時。

從水桶中取出布料擰乾。把軟質塑膠布攤開平放，並在底端放置一根生鏽的桿子。將布料往前捲繞在桿子上，並用橡皮筋固定兩端，接著用橡皮筋在桿子上從頭綁到尾，並邊綁邊把布料擠壓到底。

請用保鮮膜包覆布料放在採光良好處 24 小時，或靜置於陰涼處 3 ～ 5 天。倘若過程中布變乾，則在布上噴灑些白醋。如果滿意生鏽紋樣效果，鬆開布料，移開桿子。

準備鹽水（在 1 公升水中溶解 3 大匙的鹽）來停止生鏽過程，把布料浸泡鹽水中 2 小時。最後以冷水沖洗。

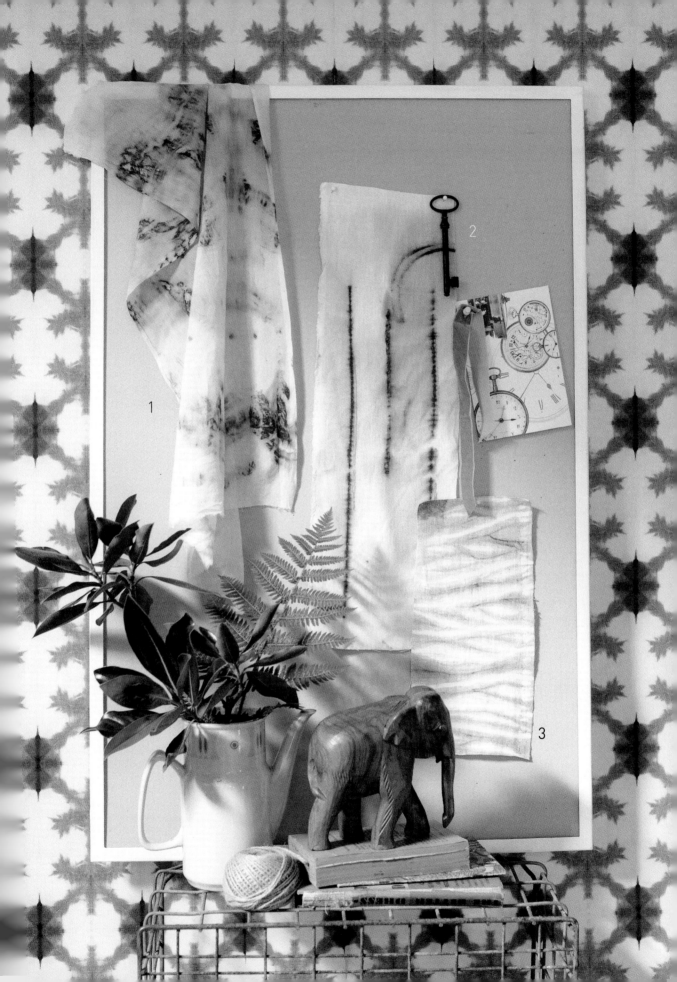

示範作品：
幸運的馬蹄鐵鏽染壁幔

生鏽的馬蹄鐵可以在天然亞麻布上呈現出非常不錯的紋樣，而與生鏽物進行實驗是接觸天然染料和所有功能的很好入門方法。無論在家裡周遭找到什麼樣子的生鏽物，都可以很容易打造設計鏽染創作，而且是獨一無二、讓人印象深刻。

利用生鏽的馬蹄鐵製作出強烈的幾何圖案來表達出更大膽的作品宣言。

1 將布料浸泡在裝有半醋半水的桶子中。確保溶液足以完整覆蓋布料。靜置約 1 小時。

2 把軟質塑膠布攤開平放，確保一週內（這是染色時間）不會受到干擾。

3 從水桶中取出亞麻布擰乾，並用毛巾擦乾多餘水分。把打濕布料平放在塑膠布上面。

4 把生鏽的馬蹄鐵置放亞麻布中間，把布對摺，用一半的布蓋住馬蹄鐵。把第二張塑膠布覆蓋在布料上，並用重物壓在上方，以確保有效產生生鏽效果，靜置一週。

5 小心拿掉重物和翻開塑膠布，不定時檢查。鏽跡轉移可能需要花上一到兩天的時間。倘若過程中氣候較乾燥，則在布料上噴灑些醋。如果滿意生鏽紋樣效果，把馬蹄鐵擺放到新的位置上，再次把塑膠布覆蓋上方，並用重物壓著。再次不定時的檢查，並讓布料保持濕潤。可以不斷重新擺放馬蹄鐵，直到滿意整體設計為止。

6 如果得到滿意的生鏽紋樣效果，就可以移走生鏽物，把亞麻布浸泡在鹽水（3 大匙的鹽加水）中，靜置 2 小時來停止生鏽過程。最後以冷水沖洗，掛起晾乾。

鏽染小技巧

鐵鏽是鐵與氧氣反應時產生的自然現象，進而產生美麗的焦橙色。有幾種方法可好好善用這種自然現象，而鐵鏽染布則是其中的神奇方法之一。

在鏽染布料上也可以進行染色。自然的鏽橘色與藍靛色搭配效果很棒，或者也可嘗試用反應性冷染染料來疊色，添加另一層互補色。

注意：鐵鏽會破壞布料纖維，所以建議鏽染布要運用在不太常清洗的布品上。

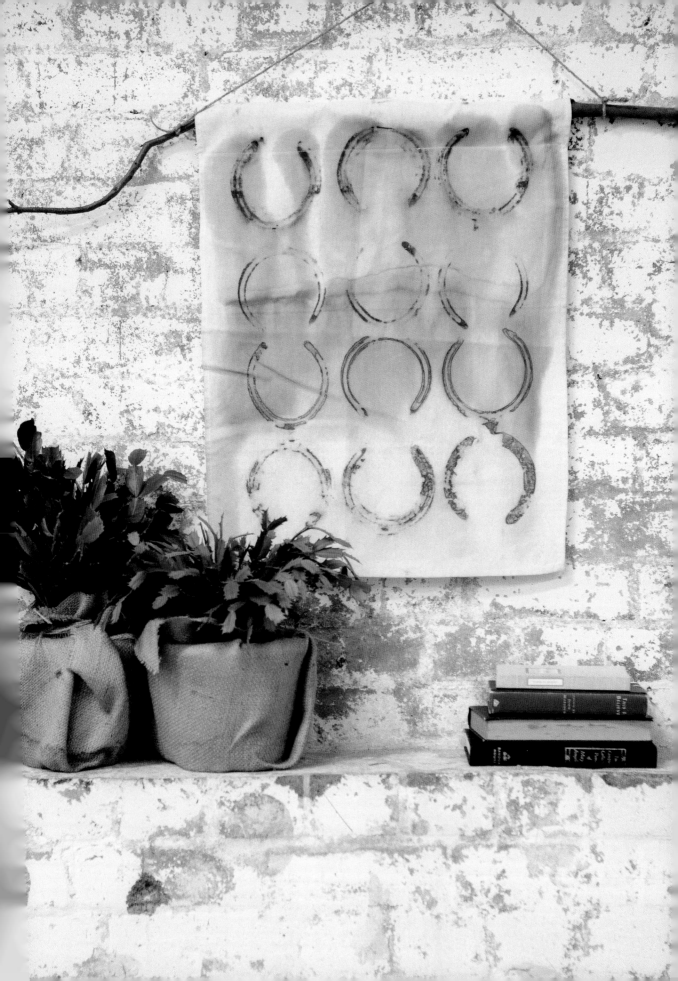

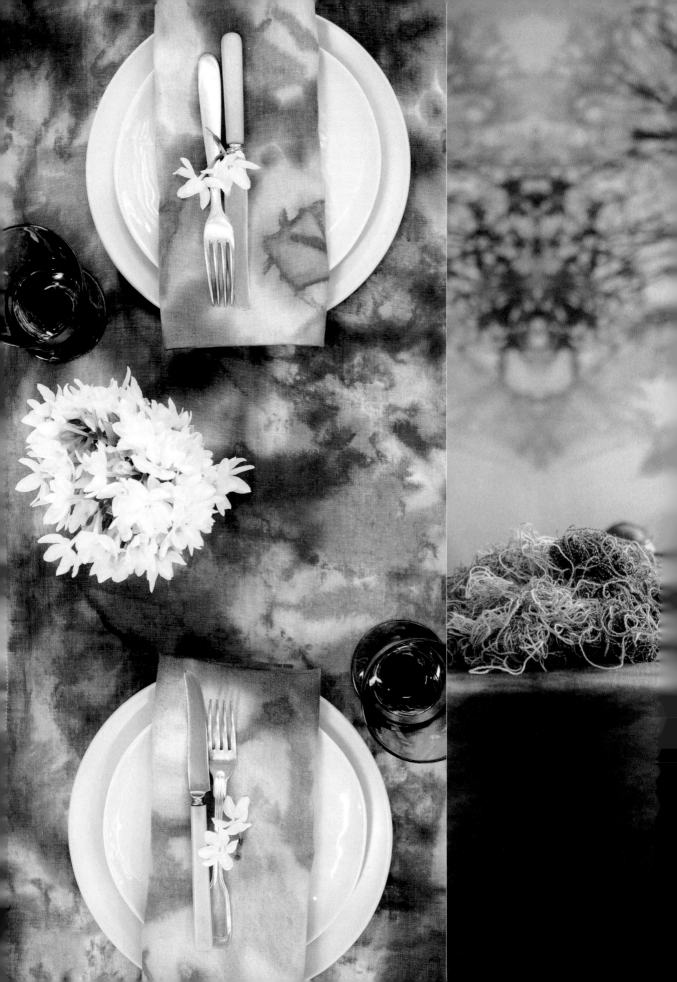

索引

參考資料

北美地區

www.aljodye.com
www.dharmatrading.com
www.earthguild.com
www.gsdye.com
www.maiwa.com
www.prochemicalanddye.com

英國

www.thedyeshop.co.uk
www.georgeweil.com
www.kemtex.co.uk
www.omegadyes.co.uk
www.rainbowsilks.co.uk

澳洲

www.dyeman.com
www. kraftkolour.com.au
www.shibori.com.au
www.silksational.com.au

出版社致謝

Quarto 出版社感謝 Elin Noble 對本書所貢獻的寶貴
編輯意見。所有步驟和圖片的版權均歸屬 Quarto 出
版有限公司（Quarto Publishing plc）。儘管我們
已盡力向所有貢獻者公開致謝了，但倘若本書出現
任何遺漏或錯誤的地方，Quarto 出版社願意表達歉
意，並且很樂意在再刷時做適當修正。

作者致謝

我們想對以下人士表達謝意：
John Mangila、Luisa Brimble、the team at
Quarto、Leah Rauch、Lee Mathews、Sophie
Trippe、the team at Koskela、Roslyn and Jose
Martin、Cameron Haughey、Alexis Wolloff、
Susan、Reuben and Johnathan Davis、Sylvia
Riley、Alena Petrikova、Anna Knutzelius。